Y

LE LIVRE
DES PEINTRES
ET GRAVEURS

Paris. — Impr. Guiraudet et Jouaust, 338, rue Saint-Honoré.

LE LIVRE
DES PEINTRES
ET GRAVEURS

PAR

MICHEL DE MAROLLES, ABBÉ DE VILLELOIN

Nouvelle édition revue

PAR

M. GEORGES DUPLESSIS

A PARIS
Chez P. JANNET, Libraire
—
MDCCCLV

PRÉFACE.

Si l'on veut voir dans l'abbé de Marolles un littérateur distingué, si l'on veut l'envisager comme un poëte, rien ne paroîtra plus insignifiant et plus absurde que *le Livre des peintres et des graveurs*; si, au contraire, on le regarde comme un simple historien de l'art, se servant de la poésie pour exprimer ce qu'il sait, on lui pardonnera la forme en faveur des précieux renseignements qu'il donne. Ce travailleur infatigable a publié un grand nombre d'ouvrages, et lorsque la mort est venue le surprendre, il tenoit prêtes encore beaucoup de notes qu'il se proposoit de faire imprimer. Parmi ces nombreux projets, il nous donne, à la fin de son Catalogue de 1666, le plan de sa grande histoire de l'art, dont nous trouvons le titre suivant à la suite de sa traduction de Virgile, 2 vol. in-4, Paris, 1673 : « Une histoire très ample des peintres, sculpteurs, graveurs, archi-

tectes, ingénieurs, maistres escrivains, orfèvres, menuisiers, brodeurs, jardiniers et autres artisans industrieux, où il est fait mention de plus de dix mille personnes, aussi bien que d'un très grand nombre d'ouvrages considérables, avec une description exacte et naïve des plus belles estampes, ou de celles qui peuvent servir à donner beaucoup de connoissances qui seroient ignorées sans cela, pour faire plusieurs volumes. Cet ouvrage, tout prest à mettre en lumière, pourvu qu'il y ait la conduite, parceque les escrits et les mémoires sont encore confondus et ne peuvent estre remis en l'ordre qu'ils doivent tenir que par luy seul. » Ce livre, qui eût été si précieux pour l'histoire artistique du dix-septième siècle, n'a jamais été publié, et le manuscrit même a été perdu. *Le Livre des peintres et des graveurs* en est, nous le croyons, un extrait, et il est déjà assez curieux pour mériter d'être tiré de l'oubli. Cette grande histoire de l'art devoit être écrite en prose, et par cela même plus intelligible ; mais, puisque l'on ne retrouve pas cette histoire générale, falloit-il pour cela laisser ignorer plus longtemps *le Livre des peintres et des graveurs?*

Les livres de Marolles qui méritent d'être lus encore aujourd'hui, dans lesquels on trouve des renseignements précieux, ne sont pas en grand nombre ; ce sont ses *Mémoires*, sa description de *Paris*, et *Le Roy, les personnes de la*

cour, etc.[1], et enfin *le Livre des peintres et des graveurs*. Quant à ses traductions, nous reproduirons un passage très spirituel de Chapelain, que cite Camuzat dans son *Histoire critique des journaux*[2]; il est extrait d'une lettre adressée à Heinsius : « Cette traduction françoise des OEuvres de Stace est un de ces maux dont notre langue est affligée. Ce personnage (Marolles) a fait vœu de traduire tous les auteurs anciens, et a presque déjà accompli son vœu, n'aïant pardonné ni à Plaute, ni à Lucrèce, ni à Catulle, Tibulle et Properce, ni à Horace, ni à Virgile, ni à Lucain, ni à Perse, ni à Juvénal, ni à Martial, ni à Stace même. Votre Ovide s'en est défendu, avec Sénèque le tragique, Valerius Flaccus, Silius Italicus et Claudien; mais je ne les en tiens pas sauvez, et toute la grace qu'ils peuvent attendre, c'est celle du Cyclope d'Ulysse : c'est d'être dévorez les derniers. » Pendant que Chapelain se moquoit ainsi de la malheureuse passion de Ma-

1. *Paris, ou la description succincte et néantmoins assez ample de cette grande ville, par un certain nombre d'épigrammes de quatre vers chacun, sur divers sujets*, par M. de Marolles, abbé de Villeloin. 1677, in-4°. — *Le Roy, les personnes de la cour qui sont de première qualité, et quelques uns de la noblesse, qui ont aimé les lettres ou qui s'y sont signalés par quelques ouvrages.* In-4°.

2. *Histoire critique des journaux*, par C*** (Camuzat). A Amsterdam, chez J. F. Bernard, MDCCXXXIV, in-12. Tome 1, p. 268.

rolles pour les traductions d'auteurs anciens, Marolles n'avoit lui-même guère confiance en soi; il se plaignoit de cet éternel manque d'éditeurs, et surtout des critiques adressées à ses livres par ses amis. Voici comment il s'exprime dans un passage très singulier de son *Paris*, au paragraphe des *Professeurs du Roi* :

> J'ai perdu des amis par un rare caprice,
> Quand je leur ai donné des livres que j'ai faits,
> Comme gens offensez, sans pardonner jamais,
> Bien qu'on n'ait point blessé leur méchant artifice.

L'abbé de Marolles nous donne, pour ainsi dire, dans ce livre, une description de sa seconde collection d'estampes, dont il imprima le Catalogue en 1672[1]. On sait qu'après avoir vendu sa première collection au Roi en 1667, — collection qui se composoit, comme il nous l'apprend lui-même dans son Catalogue de 1666, *de cent vingt-trois mille quatre cent pièces, de plus de six mille maistres, en quatre cent grands volumes, sans parler des petits, qui sont au nombre de plus de six vingts*, — il en forma

[1]. *Catalogue des livres d'estampes et de figures en taille douce, avec un dénombrement des pièces qui y sont contenues, fait à Paris, en l'année* 1672, par M. de Marolles, abbé de Villeloin. Paris, Jacques Langlois fils, rue Galande, proche la place Maubert, à l'Image S. Jacques le mineur. MDCLXXII. In-12.

une autre, qui, quoique moins nombreuse, se composoit alors de dessins et d'estampes. On ignore ce que cette seconde collection est devenue, et on le regrette d'autant plus que la description qu'il en donne d'abord dans son Catalogue de 1672, et ensuite dans le livre que nous publions, laisse voir un certain nombre d'estampes très rares et de dessins très précieux.

Nous n'avons pas cru devoir mettre de notes à cette publication. Le nombre considérable d'artistes qui y sont cités, l'obscurité du plus grand nombre d'entre eux, nous eussent d'abord entraîné fort loin, et ensuite nos notes auroient porté le plus souvent sur des artistes assez connus, et qu'elles n'auroient pu faire connoître davantage. Nous nous bornerons à ce qui est indispensable; nous avons tâché seulement de rectifier dans la table, autant qu'il nous a été possible, les noms que l'abbé de Marolles estropioit souvent par amour pour la rime.

Nous croyons être agréable aux amateurs en plaçant ici ce que Marolles écrit, à la suite de la traduction de Virgile de 1673, sur la formation de sa collection d'estampes; nous transcrivons littéralement : « En l'année 1660 et suivantes, il (l'abbé de Marolles) travailla à l'arrangement et à la composition de plus de trois cent grands volumes, contenant plus de six-vingt mille estampes choisies et de grand prix, suivant le catalogue im-

primé chez Frédéric Léonard, en 1666. Toutes lesquelles pièces furent mises dans la Bibliothèque Royale en cette mesme année, pour lesquelles il plut au Roy de donner vingt-huit mille livres, et encore, depuis deux mille quatre cent livres, à deux fois, par gratification; parce qu'il est certain que ces livres d'Estampes si bien choisies revenoient à bien davantage, comme il est aisé de le juger à tous ceux qui s'y connoissent, vû la qualité des pièces, dont les principales sont rares, et d'une beauté singulière.

» Depuis ce Recueil, on en a fait encore un second presque aussi nombreux, par la grande quantité de Livres en ce genre qu'avoit recueillis le R. Père Henry de Harlay, de l'Oratoire, lesquels, après sa mort, ont esté acheptez une somme considérable, pour les disposer ainsi qu'il a esté dit; avec ce qui restoit du grand amas qu'avoit fait de ces choses-là le sieur de Lorme [1], commis de M. Monerot, après le Sr. Kerver, duquel on prit tout d'un coup, pour la première fois, jus-

1. Ce Delorme dont il est ici question s'appeloit Charles Delorme, et non pas Jean, comme M. Duchesne aîné le nomme dans son excellente *Notice des estampes exposées à la bibliothèque du Roi*. L'amateur d'estampes est celui dont le portrait est gravé par Callot, et dont Mariette dit : « Il étoit un des plus grands curieux d'estampes de son temps, surtout de celles de Callot. » Jean Delorme, dont Michel Lasne a gravé le portrait, étoit le père de celui-ci.

qués à la somme de mille louys d'or, et pour la seconde fois de tout ce qui estoit resté d'une grande beauté, pour six cent louys, dont aussi il a esté fait un second Catalogue, imprimé l'an 1672, pour faire voir de quelle importance est ce recueil, afin qu'il pust servir à l'ornement singulier de quelque grande Bibliothèque, estant composé de 237 volumes, et dans de grand papier. Cecy addressé à M. de Brisacier, secrétaire des commandements de la Reine, de qui toute la famille est si vertueuse, et qui suggère de si bonnes inclinations à toutes les personnes qui ont l'honneur de l'approcher, pour le prier de favoriser le dessein qu'il a pris la liberté de luy communiquer au sujet de ce second Recueil d'Estampes si bien choisies, lequel n'est guères moindre que celuy qui est entré dans la Bibliothèque Royale par les soins de Mons. Colbert, qui donne à toutes les belles choses, pour la grandeur et la magnificence des meubles de la couronne, estant certain qu'il y a mesme des choses très curieuses et très singulières entre celles-cy, lesquelles ne se trouvent pas ailleurs; dont personne aussi ne peut mieux juger que luy-mesme, qui les aime, et qui, s'y connoissant parfaitement, les a bien voulu voir à loisir, avec des yeux éclairez et fins en ces sortes de matières, tels que de Mess. Félibien et Mignard, de qui les seuls noms marquent assez la grande suffisance. »

PRÉFACE.

Outre l'intérêt historique qu'offre *le Livre des peintres et des graveurs*, il offre aussi à certains amateurs celui de la rareté : car nous n'en connoissons que trois exemplaires, dont l'un est possédé par la Bibliothèque de l'Arsenal.

<p style="text-align:right">G. D.</p>

LE LIVRE

DES

PEINTRES ET GRAVEURS

Contenant un dénombrement assez ample de ceux qui ont aimé les estampes, et qui en ont esté quelquefois curieux jusques au point d'en faire des recueils considérables.

La suitte des principaux peintres et graveurs de toutes les manières, qui ont travaillé en France, et particulièrement à Paris, depuis l'année 1600.

On fait voir en suitte que, jusques aux moindres graveurs, il n'y en a presque pas un seul qui se doive absolument rejetter : que tel est bon pour une chose, qui ne l'est pas pour une autre, et qu'entre les meilleurs, chacun d'eux a son propre talent où il peut réussir, ce qui se démontre clairement dans la partie où il est traité de toutes les choses imaginables, lesquelles ont esté exprimées, ou se peuvent exprimer par des figures diverses.

On s'étend davantage à parler des excellents maistres que des autres, que l'on se contente seulement de nommer selon les divers sujets.

On dit quels ont esté plusieurs maistres, qui ne sont connus que par certains caracteres, ou chiffres, qui les distinguent entre eux, où ne sont pas oubliez ceux qui ont fait des crayons.

Les livres d'écriture, d'architecture, et des jardinages, de fontaines, d'orfévrie, de menuiserie et de broderie sont marqués séparément.

Les livres d'armoiries, de médailles et de devises, le sont également, comme ceux des plantes, des fleurs et des animaux, et ainsi du reste.

Tout cela certainement est assez curieux et assez recherché, sans que la versification en broüille tant soit peu l'idée, parcequ'elle s'est faite avec tant de clarté, qu'il est certain que la prose mesme n'en a pas davantage pour rendre les choses intelligibles [1]. Mais l'on a cru que la poésie y apporteroit certain ornement que la prose ne sçauroit donner.

Les gens qui n'aiment guères que leurs propres ouvrages, ou qui ne peuvent souffrir que ceux qui sont conduits à leur manière, ne mettront pas sans doute celuy-cy en grande considération. Et ceux qui, par une fausse gravité, s'imaginent que les vers ne peuvent convenir qu'aux jeunes gens, ont peu de connoissance de la belle poésie, et ne se souviennent plus que les vers sont de tous les âges, et de toutes sortes

1. Malgré toute l'élégance que Marolles trouve dans sa poésie, il eût été bien préférable que ce livre, plein de renseignements précieux pour nous, fût écrit en prose.

de conditions, pourvu qu'ils soient bons et bien tournez sur des sujets graves et sérieux, dont nous avons des exemples de l'Antiquité. Et quand il n'y en auroit point de tirez des Saintes Ecritures mesmes, où il s'en trouve en divers endroits dans les originaux, il est indifférent de quelle sorte l'on consigne ses pensées au public, pourvu que l'on y conserve tout ce qu'il y faut observer en chaque genre. D'ailleurs le stile des autres livres saints, qui composent la Bible, est assez poëtique, selon le goust des esprits orientaux, et peut-estre, selon le divin génie qui les a dictez.

Cependant quelques uns, et plusieurs mesmes qui ne sont pas capables de s'exprimer de la sorte, comme le peuvent faire ceux qui en ont acquis le bel usage, en conservant la force de la pensée et la politesse du langage, condamnent la versification et toute sorte de poésie, sans sçavoir en quoy consiste la différence de la bonne d'avec la mauvaise, cette dernière affectant presque par tout une certaine enflure de paroles, qu'il faut bien éviter, parcequ'il n'est rien de plus vicieux pour la belle élocution. Si néantmoins aujourd'huy tout le monde veut estre de cet avis, ce n'est pas un trop bon signe pour écrire en vers, ny en quelque stile que ce soit, toutes les choses que tant de beaux esprits se disposent chaque jour de donner au public.

LES CURIEUX D'ESTAMPES

Quelques uns desquels en ont fait des bibliotèques entières.

I.

Je diray maintenant les curieux d'estampes,
Le nombre en surprendroit ; mais il n'est
[pas puissant ;
Car, pour les grands seigneurs, rien n'est
[de ravissant,
S'il n'a plus de brillants que les divines lampes.

II.

Ils s'y connoissent peu ; mais estant magnifiques,
Ils donnent quelquefois quand ils n'y pensent pas,
Ou la magnificence a mesme peu d'appas
Lorsqu'on leur dit le prix de ces choses antiques.

III.

C'est ainsi, par hazard, que dans leurs galeries
Des livres de portraits s'y rencontrent meslez :
Mais u̲ ou d peut-estre en ces lieux exilez
P eront seulem t pour des galanteries.

IV.

Deux ou trois tout au plus sont dans la Mazarine.
Elle en contenoit plus ; mais on les a pillez ;
Car son seigneur habile eut les yeux dessillez,
Et pour ces choses-là sa science fut fine.

V.

Pour Louis Odespunck, appelé Mechinière,
Il en fit un recueil des premiers qu'on ait vus ;
Mais estant sans nul choix, vers des gens prévenus,
Il trahit son dessein, confondant la manière.

VI.

Il en fit cependant grand nombre de volumes,
Tous d'un goust si méchant que les moins connois-
En furent rebutez par leurs fausses douceurs ; [seurs
Ils estoient fagotez comme sur des enclumes.

VII.

Que n'en a-t-il point dit, relevant son histoire
Par de belles couleurs, pour la faire estimer ?
Sans la voir, en effet, il la faisoit aimer ;
Mais, y jettant les yeux, elle perdoit sa gloire.

VIII.

Il ne m'est pas connu que quelqu'un la possède.
Pour son autheur, sans doute il avoit de l'esprit ;
J'ignore toutes fois que, pour ce qu'il écrit,
Sans l'avoir dissipée, un autre luy succède.

IX.

Jacques Kervel, plus riche, en fit une meilleure ;
Il separa le bon d'avecque le fatras ;
Il fut propre avec choix, sans fatiguer les bras ;
Mais succombant luy-mesme il vit sa dernière heure.

X.

De l'Orme le suivit, non pas sans opulence,
Assisté du secours de ses amis puissants,
Commis de Monnerot, avec des soins pressants,
Pour en faire un recueil, le plus riche de France.

XI.

Là, pour se contenter d'une chose si belle,
Il fit ce qu'eust pu faire un seigneur curieux;
Plus de vingt mille écus d'un effort somptueux
Furent le prix, au moins, de sa peine fidelle.

XII.

Il mourut travaillant à la digne entreprise.
Ses soins, après sa mort, ont esté negligez;
Depuis, tous ses deposts ont esté partagez;
Mais, sans passer l'Estampe, il causa ma surprise.

XIII.

On ne vit jamais rien de si parfait au monde,
Je le dirois cent fois s'il en faloit parler;
Car pourrois-je en cela mon cœur dissimuler,
Ne voyant rien de tel ailleurs qui le seconde?

XIV.

Ce qu'avoit possedé l'abbé de S. Ambroise
En ce genre, Maugis, nostre sincère ami,
Par Kerver curieux ne vint point à demi,
Chez de l'Orme, si cher à d'Emeri d'Amboise.

XV.

Qui s'en fust défié, que n'eust pas esté ferme
Dans l'amour de l'Estampe un aussi bel esprit
Que l'est Bretonvilliers, dans ce qui le surprit?
La dépence auroit-elle ebranlé ce grand terme?

XVI.

Le conseiller Petau par deux fois renouvelle
Sa curiosité pour le fait des Portraits ;
Il en marquoit le nombre et les divers attraits
Dans sa bibliotèque, en tout son choix si belle.

XVII.

Tronçon en eut aussi dans nostre S. Sulpice ;
Mais il aima sur tout la vieille invention
Des maistres qui faisoient de la dévotion,
Dont il vouloit combatre et le luxe et le vice.

XVIII.

Dans sa bibliotèque, avec sa politesse,
Montmor en garde aussi quelques unes de prix,
Où beaucoup de desseins qui se trouvent compris
Sont dignes de son cœur plein de délicatesse.

XIX.

Ne faut-il pas louer Bournonville et son frère ? [1]
Ils ont fait des recueils dignes de leur pouvoir,
Dont S. Victor profite avec tout son sçavoir,
Agreable aux yeux fins, que le bon sens éclaire.

XX.

Robert, docteur qu'il est, au fort de son étude,
Aima l'imagerie, et Pont-Chasteaux encor,
Avec son serieux, chérit un tel trésor :
Porcher perdit le sien, gonflant sa plénitude.

1. M. de Villefrit. (*Note de Marolles.*)

XXI.

Sans qu'on y perd du temps, la Chambre l'aime en-
Car il est serieux autant qu'il est puissant ; [core :
Il ne veut rien d'ailleurs qui ne soit ravissant,
Pour tout faire à propos dans l'employ qu'il honore.

XXII.

Le feu baron d'Ormeille, avec une belle ame,
Ne voulut jamais rien menager pour cela ;
Il en sçavoit le prix quand quelqu'un en parla,
Et ne retrancha rien de cette vive flame.

XXIII.

La Noue, intelligent, un venerable prestre,
Avec un bon esprit connu sur ce sujet, [projet ;
Fit des plus beaux desseins un ample et grand
Mais Jabac le surpasse, où nul n'ira peut-estre.

XXIV.

Tevenot, Perruchot, Tortebat et Gagnères,
Qui, dans l'hotel de Guise, applique son sçavoir
A chercher l'honorable, acquittant son devoir,
Montrent que la vertu pour eux ne manque guères.

XXV.

De Henri de Harlai, seigneur de Palemore,
Qui fut dans l'oratoire, avec son cabinet,
L'abondance est connuë ; il en eut du sujet ;
Et, pour son bel esprit, personne né l'ignore.

XXVI.

Là, le bon, le méchant, le mediocre ensemble,
Confondus cependant, estoient en nombre tel
Qu'on en pouvoit emplir un cabinet d'hotel ;
Pour la part que j'y pris, quand j'y pense, je tremble.

XXVII.

Tant que ce seigneur fut dans sa sainte retraitte,
Il se divertissoit à ces jeux innocents;
Il en fit heritiers des pères ses enfants,
Qui d'un tas si nombreux ont cherché la defaite.

XXVIII.

Ils se passent à moins, et leur sage conduite
Ne se conserve rien que ce qui peut servir;
Les crayons et bijoux ne les peuvent ravir,
Mais les livres choisis, qui trouvent de la suite.

XXIX.

En ce genre Goilard fut curieux terrible:
Il étendit ses soins de l'un à l'autre bout;
Et, s'il eust eu la force, il s'emplissoit de tout;
Pour son avidité rien n'estoit impossible.

XXX.

Ses Estampes de mesme y furent si nombreuses,
Que, dans leur grand debit, tout Paris s'en emplit;
Son cherubin Albert, etalé sur un lit,
Ne surprit, redoublé dans ses masses trompeuses.

XXXI.

Stella, Quesnel, Chauveau, qui, pleins de connois-
Pouvoient choisir si bien, avecque Roussellet, [sance,
Robert, Le Brun, le Fèvre, et Mignard, et Paillet,
Et bien d'autres vivants, en ont en abondance.

XXXII.

Acard en fit amas sans aucune dépence,
Estant fort menager, et ne sçeut que c'estoit
D'employer un denier pour ce qui luy plaisoit;
Mais il le meritoit par force ou complaisance.

XXXIII.

En mourant il en fit ses dons aux abbayes
De sainte Geneviève [1] et du martyr Victor,
Et S. Germain des Prez, comme d'un grand tresor;
Mais de ses legs pieux on les vit ébahies.

XXXIV.

Conrad avoit aussi beaucoup de ces figures:
Il aimoit ce qu'on doit aimer avec esprit;
Rien aussi pour cela jamais ne le surprit,
Et dans de tels desseins il garda ses mesures.

XXXV.

De n'en avoir qu'un livre ou deux, c'est peu de chose,
Cela passe pour rien, et, si trois grands seigneurs
Y prenoient du plaisir avec des goûts meilleurs,
On n'y pourroit fournir comme on se le propose.

XXXVI.

Rousseau, qu'on peut nommer échevin consulaire,
Ayant esté consul, a fait un beau recueil
Pour l'histoire du monde, en evitant l'ecueil
De Louys Odespunck, son premier exemplaire.

XXXVII.

Les marchands qu'on a vus pour en faire commerce :
Ciartres, Jean le Clerc, Messager, Jean Boisseau,
Huart, Jolain, Ragot, Moncornet, Guérineau,
Boudan, Bertrand, Vanmerle en matière diverse;

1. On sait qu'il existe encore à la Bibliothèque Sainte-Geneviève quelques recueils de ces rares estampes.

XXXVIII.

Langlois le fils, de Fer, Honneruog, Mariette,
Quesnel intelligent, comme l'estoit aussi
Le défiant Le Blond, la Hove et Marcoussi,
Herman Weyen, Valet, Boissevin, Brebiette.

LES PEINTRES ET GRAVEURS

*de figures en taille-douce, au burin,
à l'eau forte et en taille de bois,
lesquels ont fleuri en France
depuis 1600.*

I.

[ouvrages?
ais quels sont les autheurs de tant de beaux
Disons-le maintenant, l'ordre le veut ainsi.
Je ne puis toutefois m'en expliquer ici
Que comme la memoire en offre les images.

II.

Je me veux contenter de dire de la France
Les peintres et graveurs de nostre temps connus :
Pour tous ceux de dehors, les gens sont prevenus.
Que ceci donc suffise à nostre diligence.

III.

Voici ceux que l'on tient les plus considerables :
François Clouet de Tours, dit le peintre Janet ;
Bunel de Tours encore, et Martin Freminet,
Qui, sans Rome, peignit des choses si durables.

IV.

C'est ce Bunel qui fit cette ample galerie
Au Louvre qu'on voyoit, et qu'on pouvoit priser
Pour ses desseins sçavants, sans le favoriser;
Mais un feu de theatre y marqua sa furie.

V.

D'entre ses grands tableaux, cette belle Decente
Du S. Esprit, de luy, se voit aux Augustins.
De Freminet on sçait les excellents destins,
Où dans Fontainebleau sa gloire est évidente.

VI.

Là le grand Nicolo, disciple de Boulongne,
Ce Primaticio, l'abbé de S. Martin,
Léonard de Vinci, maistre Roux Florentin,
Ne l'obscurcissent point, ternissant sa besongne.

VII.

François Perrier, grand peintre et graveur de Bour-[gogne;
Toussaint du Breuil, du Bois, Blanchar, Simon Vouet,
Son gendre Dorigni, Simon François, Huret;
Vignon, toujours si prompt, qui la paresse éloigne.

VIII.

Ce Perrier excella dans son travail d'eau forte;
Ses bas-reliefs on loue, et son livre est si beau
Qu'il éclaire partout comme un brillant flambeau,
Decouvrant son esprit où sa vertu le porte.

IX.

Quels tableaux diroit-on de Blanchar et Lahire,
De Sève, de François, de du Loir? Mais, dès là,
On cesse de parler sans connoistre cela,
Et l'on sçait peu de bien dont l'on n'oze medire.

X.

Simon Vouet a peint les grands baings de la reine;
Il a peint S. Eustache et le palais Seguier,
Où des roys prosternez adorent pour prier,
Dans une balustrade où l'orgueil se promeine.

XI.

Gregoire Huret, graveur, acquit dans sa manière
Une estime qu'on doit à sa capacité ;
Beaucoup d'invention dans sa temerité,
Où certain air brillant surmonte la matière.

XII.

Claude Vignon, connu, merite que l'on l'aime,
L'Espagne en fit estat : elle en eut du sujet.
Qu'on juge de ses traits par Gilles Rousselet [1];
Dans sa belle graveure estant noble de mesme.

XIII.

Jacques Stella, Boivin, Egman, Laurent La Hire,
De Losne d'Orléans, l'un et l'autre Rabel,
Eustache Le Sueur, Sarrasin et Lourdel,
Daniel du Moutier, que tout son siècle admire.

XIV.

Jacques Stella comprit une belle manière
De faire, comme il fit, des figures en bois
D'un dessein tout nouveau, les colorant deux fois.
Ses Vierges ont un goust digne de la lumière.

1. Il est fait probablement allusion ici au grand nombre de pièces gravées par Gilles Rousselet d'après Cl. Vignon. Le style embarrassé de Marolles pourroit aussi signifier que Rousselet avoit gravé un portrait de Vignon ; mais nous croyons notre supposition plus vraisemblable.

XV.

Que ses vases sont beaux, ses jeux d'enfant encore,
Et tous les ornemens que nous voyons de luy !
Qu'à ses nièces on doit, qui gravent aujourd'huy,
Comme des curieux pas un seul ne l'ignore !

XVI.

Pour Boivin et Lourdel, on ne prend pas la peine
De relever si fort les choses qu'ils ont fait.
René Boivin d'Anjou, pour un graveur parfait,
N'a que du Florentin suivi l'etroite veine.

XVII.

Nostre Edouard Egman en bois est admirable,
Comme on le peut juger de ce qu'on voit de luy,
Après Jaques Calot, sa gloire et son appui,
Dans ses gueux exprimez d'un air incomparable.

XVIII.

J'en dirois bien autant de ses petits Caprices,
Chefs-d'œuvre, à mon avis, d'un burin excellent,
Où, comme après Businck, il n'est point violent
Et laisse dans l'esprit de secrettes délices.

XIX.

D'un burin delicat maistre Estienne de Losne
A depeint en petit, d'un air ingenieux,
De Raphael d'Urbin des desseins curieux,
La Genèse, le Monde, et la gloire du trosne.

XX.

De Daniel Rabel nous avons peu de chose.
Il estoit inventif surtout pour les balets ;
Ses desseins furent vus dans le Royal Palais,
Sans trop de fixions de la metamorphose.

XXI.

D'Eustache Le Sueur, dont l'on peut faire estime,
Bien qu'il ait peu vécu, ce qu'il a fait de beau,
Dont Paris est orné jusque sur son tombeau.
Treize estampes pour luy montrent son air sublime.

XXII.

De Jacques Sarasin de Paris, comme Eustache,
Eut les mesmes graveurs pour montrer son sçavoir,
Daret et Dorigni, par qui l'on le peut voir,
Sans que de son grand nom rien du tout se detache.

XXIII.

Daniel du Moutier eut une ame sincère.
Travaillant en crayon, il s'en fit de l'honneur.
En cela son sçavoir fut rempli de bonheur;
Sa parole estoit douce et sa piqueure amère.

XXIV.

A propos de Rabel, Jessé fut admirable
A former des dessins pour des jeux de balet;
Ses crayons achevez ne portoient rien de laid,
D'une manière fine et d'un air agréable.

XXV.

L'heureux Charles le Brun et Gabriel, son frère,
L'Aleman de Nanci, l'un et l'autre Mignard;
Jean Mielle, Morin; de Nantes, Charles Erard,
Geofroy de Moutier, de Daniel grand-père.

XXVI.

C'est de Charles le Brun que l'on voit d'Alexandre
Les tableaux inventez dans le grand goust du Roy,
Pour marquer de son cœur le belliqueux employ.
Où quelqu'autre que luy ozeroit-il pretendre?

XXVII.
Le cavalier Bernin le depeint tout de mesme,
Avec cet air si haut qui veut estre adoré;
L'ouvrage de Varin y seroit comparé,
Tant son bust glorieux est fier sans diadème.

XXVIII.
Le Brun, Bernin, Varin, l'habillent à l'antique;
Mignard l'habille ainsi, quand il est à cheval,
Les bras nuds et les pieds presque nuds bien en mal,
Sans étrieux encor, ce qu'on tient heroïque.

XXIX.
Je ne t'entens pas bien, n'aimant que trop l'histoire.
Pour depeindre au public le prince tel qu'il est,
Faut-il estre menteur, sans y prendre interest?
Quel tort la verité feroit-elle à sa gloire?

XXX.
Couronner donc son front d'un brin d'herbe est-il
Parce qu'un Empereur en eut son front orné [juste,
Dans la mode d'un temps où tout fut si borné?
On en fit cependant un autre pour Auguste.

XXXI.
Les Empereurs plus bas, sans les dire barbares,
Trajan, les Antonins et le grand Constantin,
Changèrent la couronne au gré de leur destin,
Et ne feignirent pas de porter des thiares.

XXXII.
Mignard a peint la voute à fresc au Val-de-Grace;
C'est un ouvrage illustre, et l'on voit de Bourdon
L'hotel du président, où brillera son nom,
Pour l'ample promenoir dans tout son grand espace.

XXXIII.

Que n'en diroit-on point si c'estoit là l'ouvrage
De quelque Italien, pour en faire du bruit ?
Nous sommes ainsi faits, préoccupez sans fruit,
Pour n'y pas rechercher nostre propre avantage[1].

XXXIV.

Rubens à Luxembourg a déployé sa gloire,
On n'en profite pas, à peine en parle-t-on :
Le Palais Cardinal ne fait qu'un peloton
Où l'on a des François representé l'histoire.

XXXV.

De Georges l'Aleman on voit plusieurs figures
Que Businck mit au jour en bois et clair obscur;
D'autres que son poinçon a faites d'un air dur;
D'autres par Brebiette et Dorigni, plus sures.

XXXVI.

Jean Morin, acquitant son devoir à l'eau-forte,
A donné cent portraits, et des pièces encor
Sur des sujets divers, comme un pieux trésor.
Car il estoit devot, et vesquit de la sorte.

XXXVII.

Nicolas Boleri, Nicolas de la Fage,
Robert Picou de Tours, Provost et Jean Boucher,
Calot, Spirinx, Heraud, Rousselet et Richer
Nous pourront obliger d'en dire davantage.

1. Marolles nous semble ici assez difficile; Mollère venoit de publier *la Gloire du val de Grâce*. Nous ne connoissons pas beaucoup de tableaux italiens qui aient eu l'honneur d'être célébrés par un tel poète.

XXXVIII.

François Pourbus, Caron, Melan, Michel Corneille,
Deux ou trois Ferdinand, et l'un et l'autre Audran,
Natalis, Valedor, Vanmol, Falck et Goiran
Empescheront souvent qu'un bon œil ne sommeille.

XXXIX.

Claude Melan, qui seul donneroit à sa ville
Quelque nom glorieux, excelle en son burin,
Qui figure d'un trait l'humain et le divin,
Ouvrage nom pareil dont s'honore Abbeville.

XL.

Michel l'Asne, estimé, surprenant bien du monde
Par son burin si net, fut loué de son temps :
Plus de cinq cent portraits, au goust de force gens,
Ont honoré ses jours, tant sa main fut feconde.

XLI.

Dans un juste dessein conduit d'une main sure,
Rousselet fait bien voir qu'il est grand ouvrier ;
Son air est genereux, sans y rien oublier,
Faisant d'ailleurs fleurir une noble gravure.

XLII.

Philippe Thomassin, qui fut long-temps à Rome,
Prit les loix du païs, abandonnant le sien ;
Il estoit un peu dur, mais il travailloit bien,
Et de ce qu'il a fait Troye enfin se renomme.

XLIII.

François Chauveau pouvoit meriter de la gloire,
Pour son invention, s'il eust eu cet air doux
Que l'art luy denioit dans ses plus hardis coups,
Quand il vouloit toucher les desseins de l'histoire.

XLIV.
D'Albert, en bois on voit la teste d'un colosse :
Il le fit tout exprès ; mais cela n'est point beau ;
J'aimerois mieux Ganiere éteignant un flambeau,
Et les traits de Biard, d'un goust un peu feroce.

XLV.
Jean de l'Astre peut-il meriter quelque place,
Où nous voulons marquer François Spierre et Valet ?
Picard, venu de Rome un peu devant Baudet,
Du Chasteau d'Orléans avec sa belle audace ?

XLVI.
Estienne du Perac entend l'architecture ;
Joseph Boilot l'entend pour ses termes divers ;
Jean Maucler du Lignon y conçoit de grands airs ;
Simon Maupin souvent y mesle la figure.

XLVII.
Pour Nicolas Poussin, il est incomparable :
On l'admire partout et quand il a vescu,
De tous ceux de son temps pas un ne l'a vaincu.
Il le faut donc louer, puisqu'il est admirable.

XLVIII.
Les Tettelins connus, le Postre et les Perelles,
Tortebat et du Loir, Tavernier et Mozin,
Les David, les Poillis, Boulanger, Limouzin,
Sans estre distinguez nous feroient des querelles.

XLIX.
Ceux-cy nous en feroient chez Pierre Mariette,
Fouquière, Lamiel, Velut, Guignard, Blondeau,
Gribelin, Gilbert Seve, et Quesnel, et Moreau,
Berchet, Stresor, Le Fevre, et Belange, et Fillette.

L.

Mais d'un autre façon, Boulounois et la Mare,
Langot, Lochon, Grignon, Bignon et Collignon,
Humblot, Roussel, Matthieu, Briot et Charpignon,
Le triste Jean Piquet, et Ganière, et la Bare.

LI.

Frône, Sauvé, Bonnard, Auroux et Dellarame,
Vibert et Nicolas, Catreux et Pelerin,
De Son, Robert Boissard, l'Enfant, Charles Melin,
Crayer, Crozier, Crespin, Denisot et Ladame.

LII.

Louys Hans, Patigni, Bachelier, la Roussière,
Lens, Casans, Valeri, Jacquart, Michel Pelais,
Robert le Roy, graveur, Michel Faulte, au Palais,
Courbes, Jaspar Isac, et Grand-Home, et Tourrière.

LIII.

Avec Voueriot, je louerois Bonnemère,
Alexandre Valée, et Lourdet, et le Blond,
S. Igny, du Frénoi, qui traite tout à fond,
Mauperché, Phelippon et Blasset, son confrère.

LIV.

On ne méprise pas Claude de la Ruelle;
On estime en son genre, avecque Jean Marot,
Androuet du Cerceau, Jean Brun, Pierre Colot,
Lombard, Albert Flamen, Franchine et Jacques Gelle.

LV.

Le Mercier, Metezeau, François Mansar, Le Postre,
Sambin, Mirou, Deïran, et Geran, et Bruant,
Cottard et Perroteau, Roger Bourges, Durant, [tre.
Les Stelles Boussonnets frère et sœurs l'un pour l'au-

LVI.

On ne peut trop louer, ce me semble, Sylvestre;
Ce qu'il fait, il l'exprime avec tel agrement,
Que pour l'architecture il se montre charmant :
Qui ne voit quelquefois de sa main la palestre?

LVII.

Entre les bons graveurs sont Pitau, qu'on déplore,
Lombard et Vandermul, qui fait de grands sujets;
Audran, qui suit du Brun les célèbres projets;
Hedelins, Regnesson et Jean Toutin encore.

LVIII.

Nanteuil est au dessus de toute bagatelle :
Il s'est mis hors du pair dans sa profession;
Un seul portrait qu'il grave est en perfection;
Comme il fait de beaux vers, sa veine est immortelle.

LIX.

François et Nicolas Poilli sont d'Abbeville,
Thibaud Poissan en est, l'Enfant, Robert Cordier,
Chacun d'eux en son genre honorant son métier;
Mais l'aîné des Poillis entre tous est habile.

LX.

Des citoyens de Tours, diray-je Abraham Bosse?
Son eau forte admirable est allée aussi loin
Qu'on la pouvoit porter par adresse et par soin;
Mais pour vouloir écrire, il gasta son négoce[1].

1. On sait, en effet, que Bosse fut exclu de l'Académie à l'occasion de son libellé intitulé : *Lettre à Messieurs de l'Académie royale de la peinture et de la sculpture, etc....* S. L. N. D. (1660), in—4.

LXI.

Les eaux fortes qu'on peut louer avec la sienne
Sont de François Perrier, de Michel Dorigni,
De Sylvestre et Perelle et de Chauveau parmi,
Où sur toutes, le Postre, on voit briller la tienne.

LXII.

Mais de Calot qui peut surpasser l'industrie?
Calot, presque divin, devançant Mauperché,
La Belle, dont le Clerc pourroit estre fasché,
Sans Herman et Barrière, honorant leur patrie.

LXIII.

Bellange est au dessous de ces mains si parfaites ;
Mais Claude le Lorrain n'en use pas ainsi ;
Le jeune Audran non plus pour Le Brun, son souci ;
Paine a pour son Poussin des expressions nettes.

LXIV.

Le Clerc fait à l'eau forte avecque tant d'adresse
Tout ce qu'il fait si bien, qu'on en est étonné :
Vandermule accomplit ce qu'il a dessiné ;
Le libertin Cochin a beaucoup de richesse.

LXV.

On loue Albert Flamen, et Garnier est louable ;
Les Hollandois le sont : Vaterlo, Polembout,
Velde, Lives, Rhinbrand, Vischer, Ostade, Gout ;
Mais, si j'allois plus loin, je me rendrois blâmable.

LXVI.

Charles Le Brun luy-même, avec son grand génie,
S'est servi de l'eau forte ; et la main de Vignon,
Grand peintre, a dessiné, tout ainsi que Bourdon,
Où Vaillant s'est acquis une gloire infinie.

LXVII.

Qui pourroit oublier Scalberge et Boutemie?
Provost, l'Homme, Firens, Manessier et Masson
Le sçavant Peyroni, Cossin, Simon, Sanson?
Barbe d'or, Materot, et la docte Pavie?

LXVIII.

Qui Claude le Lorrain, et la Plate Montagne?
Dominique Barrière, et Robert et Berton?
Jean Blanchin, Desparois, et Cordier et Le Bon?
Pierre Daret, Tournier et Philippe Champagne?

LXIX. [boise

Jean Cousin est bon peintre, et les Beaubrun d'Am-
Doivent estre estimez; et peut-estre Jean Dieu,
Chastillon, Jean Barbet, Pierrets, Hubert, Beaulieu;
Mais qu'on donne à Cottars le compas et la toise.

LXX.

Si, pour le jardinage, on lit la Baraudie,
On y peut ajouter et le Nostre et Valet,
Le floriste Robin et les quatre Molet,
Rabel, Betin, de Caux, Lauret, La Quindinie.

LXXI.

Pour les ingénieurs dans la mathématique,
Les de Caux de Dieppe, et Besson Dauphinois,
Renaudin de Sedan, Petit de Bourbonnois,
Hanzelet de Lorraine, en sa Pyrotecnique.

LXXII.

Pour le gros bois taillé, Nicolas Matonnière
Et Denis et Michel, qui portent mesme nom;
Les Cristofle Suisse, et Savigni, moins bon;
Savari, de Lyon, sur diverse matière.

LXXIII.
Médiocres graveurs, Humbelot et Ganière, [rin,
Lagnet, Vanloch, Jolain, Roussel, d'Auroux, Gue-
L'un et l'autre Picard, Piquet, Isac, Blandin,
Michel Pelais, l'Hullier, François de La Roussière.

LXXIV.
Faudroit-il oublier, touchant l'orfevrerie,
L'un et l'autre Egaré, Laurent et Gedeon?
Pierre-Jean de Bullant? Estienne Carteron?
La Barre, l'Éveillé? de La Quevillerie?

LXXV.
Fourbisseurs, serruriers, arquebuziers encore,
Guillaume le Lorrain, et Mathurin Berthon?
Marcoul, arquebuzier; Jaquart et Jaroton?
Theodore de Bri, Mathurin Jousse et Flore?

LXXVI.
L'ecriture comprend La Roulière Malherbe,
Robert Vignon, Beaulieu, Desparois et Petré,
Senaut et Limosin, de His, André de Bé,
Et d'Alexandre-Jean le papier et la gerbe.

LXXVII.
Là, Lucas Materot, Le Gangneur et Beauchesne;
Là, Beaugrand de Paris; là, Pavie et Moreau,
Jean Matthieu, Peyroni, Cordier et Raveneau,
La Pointe, François Soin, sans parler de du Chesne.

LXXVIII.
Alfonse du Frenoy, si vous fustes habile
Avecque le pinceau, d'une plume à la main
Vous avez peint en vers le naturel humain,
Heureusement rendu par le discret de Pile.

LXXIX.

Vostre latin, si pur, garde son élegance
Dans l'ouvrage qu'on lit de ce bon traducteur,
Qui se peut bien nommer vostre commentateur,
Penetrant le secret de vostre connoissance.

LXXX.

Le fin de la peinture est connu par de Pile ;
Nul ne peut ignorer, par Pamphile et Damon
(Qui ne sçauroient celer sur ce sujet son nom),
Que tout ce qu'il en dit est charmant et facile.

LXXXI.

Qu'on ne s'attende pas que je laisse Fouquière
Dans une multitude où j'ai nommé Pelais :
Ce débauché mérite une entrée au palais,
Et pour le païsage on prise sa manière

LXXXII.

Jean Nocret ne peut estre avec Faulte et Grand-homme,
Sans estre distingué, comme un peintre excellent :
Il fait parestre en tout un certain air galant
Qui veut que dans le Louvre et partout on le nomme.

LXXXIII.

Gilbert Sève et le Febvre ont beaucoup de mérite,
Dans leur douce manière on voit de la grandeur ;
Gribelin est louable ; Erard est plein d'ardeur ;
Du Loir et Tettelin ont leur noblesse ensuite.

LXXXIV.

De Bourges, Jean Boucher fut un peintre agréable ;
Divers tableaux de luy sont d'un air gracieux,
Sous un beau coloris semez en divers lieux,
Inventeur des sujets de son crayon aimable.

LXXXV.

Dans Paris aujourd'huy, dit-on (chose étonnante!),
Plus de mille pinceaux, artistes concurrents,
Touchent dans leur manière, en desseins différents,
Tous les corps naturels sur des toiles d'attente.

LES LIVRES ARMORIAUX.

I.

Entre ceux qui nous ont donné des Armoiries,
(Le nombre en est bien grand) Sainte-
[Marthe, d'Hozier,
Les enfants de ceux-là, Pierre Barra,
Les autheurs des tournois et des chevaleries. [Schoïer,

II.

Le Tourangeau du Chesne et le Chartrain de Vales,
Finé de Brianville, et Vulson Daufinois;
Chifflet de Bezançon, Menetrier Lyonnois,
De Varenne et Monnet, et deux nobles l'Escales.

III.

La Roque, le Breton de la Doënerie,
Salvain de Boissieux, Jean Maigret de Moulins;
Les roys d'armes lorrains, de Flandre et de Salins,
Gagnères de Bourgongne et la Poinçonnerie.

IV.

Le jeune Laboureur qui, dans ses beaux ouvrages,
En cela si souvent a marqué son sçavoir, [voir
Blanchar, l'Hermite, Ancelme, où beaucoup peuvent
Comme dans du Bouchet, dissiper maints nuages.

LES GRAVEURS D'ARMOIRIES.

V.

Ceux qui pour le blazon ont fait le plus de choses,
D'entre tous les graveurs, faudroit-il rejetter,
Trois Firens, trois Picards, que l'on craint d'imiter,
Vanlochon et Vanmerln, sans en dire les causes?

VI.

Boisseau, l'Huillier, Jollain, Jaspar Isac encore,
Si libéraux à mettre en chaque endroit leur nom,
Jacques Humblot, Langot, Ganière et Charpignon,
Paliot, Seguenot et Roussel qu'on déplore?

VII.

Balthazar Montcornet, Alix et Michel Faulte,
Et Gabriel le Brun, la Roussière et Blandin,
Faber le Lionnois, Claude Audran et Guérin,
Melchior Tavernier, d'une façon plus haute?

VIII.

Pour faire des portraits de manière inégale,
Bien qu'on n'y trouve pas le burin de Mélan,
De Giles Rousselet, de Lucas Kilian,
De Nanteuil ou de l'Asne en son bon intervale.

IX.

Faute d'autres, de mesme, on souffre la graveure
D'Humbelot, de Jollain, de Roussel, de Noblin,
De Christo, de Bersy, de d'Avroux, de Guerin,
Qui conservent si peu le goust de la peinture.

X.

On aime le Petit, Jean Reiners et Jean Frosne,
Jean Durant d'Orleans et Jean Regnaut de Caën,
René Lochon, Ragot, Jaspar Isac, Boudan,
Gantrel et Messager, Maillot, si loin du trosne.

XI.

Jean Picquet, le Bossu, Larmessin et Ladame,
Colignon et Colin, Nicolas Regnesson,
Edme Moreau de Rheims, et Bignon et Grignon,
Jean Picard pour l'antique, la Mare et de la Rame.

PEINTRES DIVERS.

I.

Peintres de peu de nom, mais pourtant de
[merite,
Plaustein, Matthieu Fauvel, Poisson, Ra-
[ton, Bouri,
Bellot, Ninet, Lourdel, Baugin, Strezor, Vari,
Buguin, Versproncls, Berchet, Paillet, Doffet et Sixte.

II.

Jascard, Jacquart, de Ilis, Jean Dieu, Hurel, du Chesne,
Philippes Lourdelet, Jean Cittermans, du Pré,
Le Telier, Bonnemère, Jean Lis et Diapré,
Thomas Picquet, Cheron et Gribelin, et Paine.

III.

Le Breton et Cai, Louis Hans et Garigue,
Charles Mellin Lorrain, avec Robert Melin;
Mathurin Montcornet, Jean Lis et Pelerin;
Jean le Blanc, de Lyon, et, de Tours, Jean Lartigue.

IV.

Du Dot et Guillerier, Juste d'Egmont, Bourzone,
Henri Faulx, de Dijon, l'un et l'autre Bernard,
Jean Madain, Vanloo, de la Mare Richard,
Sept Quenels, et Blasset, architecte du trône.

V.

Hierosme Franque aussi, Pierre de Franqueville,
Erard de Bressuire et Marin le Bourgeois;
Et le petit Bernard, si délicat en bois,
Et Louys du Garnier, d'une main si subtile.

Des Religieux qui ont excellé en peinture.

I.

ommons encore icy l'ingenieuse addresse
Des moines excellens à toucher le pinceau,
Qui gardent au crayon ce qu'il a de plus beau
Pour y faire admirer beaucoup de politesse.

II.

En cela nulle main S. Victor ne surpasse,
Pour son religieux le père du Buisson,
Qui feroit du pastel la première leçon,
Si Nanteuil n'avoit point son merite et sa grâce.

III.

Le père de Saillans, peintre en miniature,
Entre les Augustins acquit un grand renom,
Fut connu dans Paris et mort en Avignon;
On le peut bien nommer très sçavant en peinture.

IV.

Frère Ambroise Feideau fut célèbre en son ordre,
Et comme excellent peintre, et comme bon sculpteur;
Dont Tolose connoist le fond d'un tel autheur;
Où dans ce qui s'en voit nulle dent ne peut mordre.

V.

A Tours egalement Guénaud fut admirable,
Dont son couvent orné garde de grands tableaux,
Qui se peuvent priser entre tous les nouveaux,
Mais il devint aveugle et fut inconsolable.

VI.

François Courde, Augustin, a d'Estienne Rabache,
Des pères Augustins le saint reformateur,
Fait le portrait dévot; ce bon dessinateur,
Meritant qu'on l'estime au devoir qui l'attache.

VII.

Dunstan, Benedictin, a donné de Tarisse,
General de son ordre, un excellent portrait,
Que Morin a gravé dans son œuvre parfait,
D'où l'on voit de sa main l'excellent artifice.

VIII.

On peut aussi louer des Mineurs la peinture:
Frère Luc, Recolet, est un peintre excellent;
Antonin, Capucin, égale le talent;
Et des deux le profil s'ajuste à la figure.

IX.

Des pères Cordeliers on en connoist d'habiles:
Le père Jean François a fait de beaux portraits,
Qui, gravez par Cossin, conservent leurs attraits;
Le père Peroteau trouve aux siens des asyles.

DIVERS GRAVEURS.

I.

Thomas de Leu.

Thomas de Leu forma dans des ronds ses [sibyles;
Il fit d'un burin doux ses anges à my-corps,
Cent portraits de la cour et de ceux du de-
Et l'on a fait estat de ses desseins faciles. [hors,

II.

Gaultier.

De Leonard Gaultier la manière un peu dure
A pourtant sa beauté, surtout dans ses portraits;
En ses tiltres de livre, enrichis de fins traits,
Aux thèses de Meurisse, il plut par leur figure.

III.

Il donna la Psiché, les Rois et les Prophètes;
Dans leurs quadres petits, ses illustres si beaux;
De Philostrate on voit de luy quelques tableaux,
Et, dans plusieurs desseins, il sert aux interprettes.

IV.

Ensemble on peut ranger Cochin et Brebiette:
Tous deux sont inventifs, et tous deux hardiment
Ont fait divers sujets qui plaisent un moment;
L'abondance des deux à l'eau forte est complette.

V.

Les David sont nombreux : Hierosme, en Italie,
A fait un livre exprès de quelques grands seigneurs;
Charles, son frère, a fait quelques desseins meilleurs;
Et, dans l'œuvre des deux, certain air doux se lie.

VI.

Jean Boulanger plaist fort, s'il suit un bon modelle;
Son burin élegant a beaucoup de douceur;
Que s'il est un peu lent, il flatte son censeur,
Et sa devotion est exacte et fidelle.

VII.

Crispin de Passe a fait trop de choses en France
Pour ne dire qu'un mot de ce bon Zelandois;
D'Antoine Pluvinel il a fait les Tournois,
Cent desseins de roman avecque bien-séance.

VIII.

Des emblèmes divers, où Barbara Crispine
Et Magdelaine Passe ont beaucoup travaillé;
Deux portraits malheureux ont presque tout brouillé;
Mais on en voit de luy de bien meilleure mine.

IX.

De Michel Natalis, comme de sa Chartreuse,
On aime le burin pour son trait gracieux;
Ses Antiques si doux, qui plaisent tant aux yeux,
Sont d'un air élevé, d'une main genereuse.

X.

Falque le Polonois, plus sçavant que Zenarque,
A fait chez nous souvent des femmes en portrait,
Ou pour la comedie, ou pour quelqu'autre atrait;
Mais, chez luy de retour, il peignit son monarque.

XI.

Faïtorne l'Anglois, a travaillé de mesme ;
Parmi nous on le mit dans la devotion ;
Son burin y fit voir sa bonne intention ;
Mais pour son cher païs, son amour fut extrême.

XII.

C'est de Pierre Daret que Monsieur de Haurane
On conserve en portrait, de memoire exprimé,
Par du Moutier le peintre en sa teste imprimé,
Honorant d'un grand nom le venerable organe.

XIII.

C'est de Robert qu'on voit des choses admirables,
Pour des oiseaux divers et pour des fleurs encor,
D'une rare beauté plus charmante que l'or,
Dont les originaux sont presque incomparables.

XIV.

Depuis il a gravé des oiseaux en grand nombre,
Tels que ceux que l'on voit formez d'un air si doux
Par Antoine Tempeste, admiré parmi nous,
Dont François Villamène éclaircit le jour sombre.

XV.

De Langres ce bon peintre a pris son origine ;
Il aime sa patrie et se sent du bonheur
Que la victoire apporte à tous les gens de cœur,
Qui s'attendent toujours à la faveur divine.

XVI.

Du Cerceau.

Nul n'a tant dessiné de bastiments antiques,
De modernes non plus, qu'Androuet du Cerceau;
Il a fait ceux du Louvre et de Fontainebleau;
On voit de luy partout ses arcs et ses portiques.

XVII.

Il a fait, de morceaux de grande architecture,
Des termes, des piliers avec leurs chapiteaux,
Des jeux de perspective en des desseins nouveaux,
Des vases, des buffets de diverse figure.

XVIII.

Philbert de Lorme estoit un celèbre architecte;
Clani le fut encor, et puis François Mansart
Fit à Sainte-Marie un chef-d'œuvre en son art;
Il dessinoit ailleurs une bibliotèque.

XIX.

Jean Marot, architecte, a dessiné le Louvre;
Il a peint le chasteau pompeux de Richelieu;
Des palais sont de luy, des temples en maint lieu,
Et pour l'art de bastir le secret il decouvre.

XX.

De Jean Couvay l'on voit des pièces agréables,
Après Stelle et Vignon, du Loir, Blanchar, Perrier;
En figure il a fait le Despautère entier,
Et beaucoup de portraits de luy sont supportables.

XXI.

Voüillemont chez Rabel fit son apprentissage ;
Il fit après le Guide, Albane, Raphaël ;
Ses portraits d'Italie ont un goust de pastel ;
Neuf princes Lascaris honorent son ouvrage.

XXII.

C'est Antoine Benoist de Joigni de Bourgongne,
Qui fait toute la cour si bien au naturel,
Avecque de la cire où se joint le pastel,
Que de la vérité l'âme seule s'éloigne.

XXIII.

L'un et l'autre Jaillot, deux admirables frères,
Du lieu de Saint Oyan dans la Franche-Comté,
Sur l'yvoire exprimant toute leur volonté,
L'animent par leur main sur des sujets contraires.

XXIV.

Par Simon on diroit que la matière endure ;
Hubert la fait plier de la mesme façon ;
De quelle utilité profite leur leçon ?
Et qui peut mieux former une noble figure ?

XXV.

Aubin Vouet a peint comme Simon son frère ;
Il a fait S. Philippe et l'Ethiopien,
S. Estienne debout sans besoin de soutien,
Animé qu'il paroist d'un divin caractère.

XXVI.

L'Asne en est le graveur dans sa bonne manière,
Où le dessein entier se montre à decouvert ;
D'Aubin on voit encor la Vierge de Tudert,
Resplandissante autour d'une grande lumière.

Sept Peintres de la Famille des Quesnels. 1

I.

Six peintres des Quesnels, et tous considérables,
Qui sont sortis de Pierre et de ses trois enfants,
Deux François, Nicolas et Jacques triomphants,
Augustin et Toussaint ingénieux, aimables.

II.

Pierre avoit fait aussi les vitraux de l'eglise
Qui dans les Augustins sont derrière l'autel,
Ouvrage en son dessein, sur le verre, immortel,
De Christ montant au ciel, dont la mort est surprise.

III.

Là de Henri Second se voit l'image encore,
Celle de son épouse à genou vers le bas,
Dans l'an cinquante sept, sans suitte de soldats,
Entre les docteurs saints debout que l'on honore.

IV.

Tout est plein des travaux, d'ailleurs, de ce rare homme
Mais bien plus de François tout le monde est semé,
Qui depeignit la cour, en ce genre estimé,
Et qui suivit Janet, que partout on renomme.

1. Nous croyons distinguer au milieu de tous ces vers aussi bizarres que curieux le tableau suivant de la famille des Quesnel : Pierre Quesnel, le père ; François, Nicolas et Jacques, fils de Pierre Quesnel ; et Toussaint, François II, et Augustin, fils de Jacques. M. Frédéric Reizet donne cette généalogie dans le tome 3º des *Archives de l'art français*, et les actes de naissance qu'il a trouvés à l'hôtel de ville sont parfaitement en rapport avec les vers de l'abbé de Marolles.

V.

Il fit des grands tableaux pour les tapisseries,
Tels que ceux que son père, ou du grand Auxerrois,
On honore le nom dans l'église des rois,
En fit d'hommes puissants sous d'amples galeries.

VI.

Il peignit les tableaux pour la superbe entrée
De la reine Marie auprès de son Henri,
Au milieu de sa gloire, en un temps favori,
Quand ce prince mourut d'une manière outrée.

VII.

Il peignit de son fils, dans la ceremonie,
Le sacre que l'on fit en l'eglise de Rheims,
Que de Leu mit au jour sur quelques tableaux peints,
Et partout l'on connut quel fut son beau genie.

VIII.

Jacques peignit des saints, des voutes, des chapelles ;
Il peignit des tableaux pour l'hotel de Zamet,
Il en fit pour le prince à qui tout se soumet,
Et l'on connut de luy mille beautez nouvelles.

IX.

De Jacques, Augustin, qui survequit son frère,
A laissé des portraits qu'il exprima si bien
Qu'à leur naïveté l'on ne desiroit rien,
Le puisné de celuy qui des vertus fut père.

X.

Je dis Jacques, celuy père d'une famille
Dont le second, François, le vice a combatu,
Et quitté la peinture, imitant la vertu
De ses frères pieux dont l'oratoire brille.

XI.

Nicolas, si sçavant, dans les nobles familles,
Fit des blazons prisez en son temps pour la cour,
Dont il fut, disoit-on, l'objet de son amour,
Laissant son fils Toussaint père de plusieurs filles.

XII.

Mais Toussaint fut un peintre en des sujets d'histoire,
Employé quelque temps avecque Freminet
Comme avecque du Breuil, qui dans le cabinet
Applica son pinceau pour orner sa memoire.

Suite des Peintres qui ont vescu en France depuis 1600.

I.

Mon dessein entrepris sous la main semble [croistre,
S'il faut encor nommer tous les peintres [connus,
De qui depuis six cent les travaux on a vus,
Sans que le temps jaloux les ait fait disparoistre.

II.

Des enfants de Vignon, Nicolas et Philippe
Méritent d'avoir part dans ce long entretien ;
Et Charlote, leur sœur, a travaillé si bien
Qu'elle a fait admirer sa rose et sa tulipe.

III.

On a fort estimé Georges de la Chapelle,
Dauvel, Chauvel, Franquart, Langlois, Charles Dau-
Du Guerrier, Roëlant, Estienne Villequin, [fin,
Barthelemi Mazot, Isnal et Jean Cotelle.

IV.

On peut louer Cossiers, de Sam, Herbin, Duchale,
Et Didier Humbelot, Danoot et Fillet,
André Cretey, Pinac et Pierre Coulombet,
Du Laurier, des Lauriers, et Subbu, qui l'égale.

V.

En ce rang on peut mettre, avec Jacques Bologne,
Et Federic Scalberge, Henri Gascard, Courtois,
Morillon, et Vanboucle, et Riche pour ses bois;
Quant à Robert Vauguier, on aime sa besongne.

VI.

Jean Daret, et Forest, et Jacques d'Assomville,
Ne sont pas moins connus que Louys le Meusnier,
Michel Fredeau, Moilon, Baussonnet et Selier,
Henry Pesne et l'Estain, Both et Pierre Gobile.

VII.

Jean Berci, pour les fleurs, fut un peintre admira-
On a prisé Le Maire et l'Aleman Stresor, [ble;
Et Nicolas Bolgon le fut de mesme encor;
Et pour le paisage Asselin fut semblable.

VIII.

On a loué Floquet, les Naims de Picardie,
Laurent Picard aussi, le Liégeois de Nets,
Paliot, Jean Rhodolphe, et de Lens, et Perets;
Leremberf fait bien voir que sa main est hardie.

IX.

Je ne meprise point ni Lincler, ni Beaufrère,
Ni Godran de Dijon, ni le Dard de Chalons,
Ni Murgalet de Troye en peignant ses melons,
Ni Baudisson, ni l'Homme, ami de Bonnemère.

X.

Je ne rejette point Thomas Piquot, Robuste;
De Jean Barthelemi le nom est bien venu,
Des Nouettes, Guignard, Paris a maintenu,
Et Jean Coquelimont n'y fait rien que de juste.

XI.

Du nombre des François, quel homme fut Marcile,
Qui peignit sur le verre et se fit admirer
Jusques dans l'Italie estant à desirer,
Pour sa belle manière et pour sa main subtile ?

XII.

Et du grand Valentin, de Coulommiers en Brie,
Quel estat faut-il faire, estant capricieux ?
De son ouvrage on voit des tableaux precieux
Qui feroient l'ornement d'une ample galerie.

XIII.

Ceux que je vais nommer honorent la Loraine,
Henri Hubert, Merlin, Nicolas de la Fleur,
Et Nicolas de Bar, Courtois, plein de chaleur,
Des Ruez de Nanci ; la Tour s'y joint sans peine.

XIV.

A Tolose on connoist l'œuvre de la Perrière,
Et Durand et Muguet, comme ailleurs Tortoret,
Jean Gabriel, si rare en dessein de ballet,
Bramereau d'Avignon avec moins de lumière.

XV.

Que Samuel Bernard et Douffet de Liége,
Excellent en leur genre, on ne peut trop louer,
Aubert le Lionnois, qui se plaist à jouer ;
Pour moy j'aime du Puits et Blanchet pour son siége.

XVI.

De Bourzone et Montagne, emus par leurs Tempestes,
Ne parleroit-on pas, si de Martin Pâris
Et de Vincent Vaillant on celèbre les ris?
Vibert, de Raphaël imite les conquestes.

QUELQUES GRAVEURS OBMIS.

I.

Voici quelques graveurs obmis entre les au-
[tres :
Alexandre Gouban, André Bertrand de Metz,
Jacques Baudoux, Binet, Jaquinet, des Ma-
[rets,
De Bie et Terochel, qui n'estoient pas des nostres.

II.

Nicolas de la Cour, des Pesches et des Perches
En estoient bien d'ailleurs; Denisot en estoit,
De la Rue et le Maire, et le Doyen qu'on voit,
Et Nincler à l'eau forte, avecque ses récherches.

III.

Nous avons eû Mazot, Pajot et Bonne Jonne,
La Pointe de Verdun et François de Verneuil,
Jean Pesne de Rouen et Baudet de Vineuil,
Marchet et Pierre Estienne, et Fournier et Leronne.

IV.

Nous avons eu Migon, Michelin, des Croisettes,
Jacques le Long, Blanchin, Louys le Boulonnois,
Beret, Nicolas Pierre et Poinçard Chalonnois,
Guillaume du Vivier et Pierre de Nouettes.

V.

Jean Perissin, Fatoure et Nicolas des Hayes,
Rivière, Jean Bernard, Jean Colin, Jean Croisier,
Jean Alix de Moulins, la Ruhelle et Charlier,
Charpentier, dont le chiffre efface maintes playes.

VI.

Millot, Benoist Thiboust et Bernard de la Place,
Richel, Charles Burette et Gabriel Audran,
Gérard Audran encore et Poulain de Roüen,
Jean Estienne de l'Asne avecque peu de grâce.

VII.

Jacques Beli, Chartrain, a fait après Carrache,
Jardin et des Jardins, et le Juge et Crouleau,
Milet, Jacques Picard, de Courbes, Hulpeau,
Pierre Vanloch, le fils, où son humeur l'attache.

VIII.

Quelques filles.

Des filles Geneviève, en ce rang Brebiette
Merite qu'on la nomme avec Jeanne Matthieu,
Les Annes Montcornet, et Picard, en ce lieu,
Ainsi qu'une Marie est de Briot sujette.

IX.

Les trois Stelles.

Il faut donc à propos, en ce lieu, les trois Stelles
Nommer encore un coup, puisque l'ordre le veut;
Ce que Claudine fait, Françoise aussi le peut,
Et la jeune Antoinette y mit des traits fidelles.

X.

Claude Daigli, Dervet, Chassel, sont de Loraine;
Rouhier est de Bourgongne, avec peu de façon,
Et Gabriel Perier est sorti de Mascon;
Claude Isac et Burette ont vescu sur la Seine.

XI.

Ouvriers en bois.

En bois, nommons encore Estienne de Rivière,
Crache, Georges Matthieu, Claude Bezard, Felon,
Georges Volant, Boulèze, avec Jean Papillon,
Pillehotte, du Val, Graffard et la Roulière.

Jésuites qui ont esté sçavants dans le dessein pour les choses de mathématique et d'architecture.

I.

Combien d'hommes sçavants d'entre les jésuites
Ont aussi dessiné sur des sujets divers!
Pour les beaux bastiments, leurs livres sont ouverts;
Martelange et Derrand ont leurs règles écrites.

II.

Frère du Breuil a fait l'art de la perspective,
Georges Fournier la montre à Bourdin de Moulins;
Vattier de Normandie invente des moulins,
Et Pierre Bobinet merite qu'on le suive.

III.

Claude François Milliet Descales fortifie :
Il attaque, il défend les places et les forts,
Sur la terre inégale, ainsi que sur les ports;
Mais pour tous ses projets, faudra-t-il qu'on s'y fie?

IV.
Cordeliers.

D'Haroldus, cordelier, nous avons des emblêmes;
De Gabriel le Fèvre on a d'autres desseins ;
Ceux de Louys Boulai se trouvent assez pleins ;
Ceux des Carmes Gaifard et Gaspard sont problêmes.

V.
Bénédictin.

De Gislain de la Ruë on connoist la pratique ;
Dans S. Vaast de Douai l'on ouït les leçons,
Et ce Bénédictin, grand en toutes façons,
Fit sentir son sçavoir dans la mathématique.

VI.
Bernardin.

Le moine de Chailli, Guillaume Guilleville,
Fit aussi des écrits qu'on garde chèrement,
Enrichis de desseins qui font leur ornement,
Pour les beaux bastiments des champs et de la ville.

VII.

Fremontré.

De Louys Barbaran on voit le monastère
De l'ordre Premontré dessiné nettement :
Car il estoit bon peintre, et peignoit justement,
Des objets naturels gardant le caractère.

VIII.

Un Feuillant.

De son livre achevé le Feuillant d'Abbeville
De S^{te} Magdelaine eut loisir d'y songer,
Et, sans mentir, il est si bon horologer,
Qu'on en voit l'importance en sa manière utile.

IX.

Jacobins et Augustins.

Frère Jacques Cillars, Jacobin dans la Flandre,
A peint de beaux sujets ; et, pour les Augustins,
Frère Eugène Vanmol, promettant des festins,
Montre avec Padelou qu'on ne peut s'y méprendre.

ARCHITECTES.

I.

Ceux que je vais nommer, ce sont des ar-
[chitectes :
Les Antoines le Postre, et Pierrets et Gitard,
Jean Girardon, Colot, le Muet et Cotard,
Le Petit, au Pont-Neuf, eut ses formes dirrectes.

II.

Jacques Boulet, Monor, et Jacques Curabelle,
Buri, Duri le fort, qui bastit Coulommiers;
Franqueville, qui fut des illustres premiers,
Appellé de Cambrai pour sa gloire immortelle.

III.

Isac et Jean François de Tours, furent celèbres,
Jean Triert le Lorrain le fut, et Jean Bullant,
Marin de la Valée, et Marchant et Bruant,
Egallèrent du Coin dans ses pompes funèbres.

IV.

De Nicolas Simon le goust fut legitime;
Pour deux grands hopitaux, celuy de S. Louys,
Et celuy des blessez pour des faits inouïs,
Deux Noblets, Perceval et Michel l'on estime.

V.

On estime Maupin et le Vau pour le Louvre,
Simon Lambert, l'Espine, Oudin et Jean Savot,
De Nantes Jean le Duc et Michel Villedot;
Pour le jeune Mansart, Versaille le découvre.

QUELQUES SCULPTEURS.

I.

Les Anguiers.

Entre les bons sculpteurs, et les meilleurs
[de France,
Les deux frères François et Nicolas Anguier
Ont de leur industrie honoré leur métier,
Marquant en plus d'un lieu leur grande suffisance.

II.

Au nombre de ceux-là, s'il faut s'en mettre en peine,
Joignons-y Girardon et Thomas Duarin,
Gorgon, Charles Cassel, Jean Trierst et Voitrin,
Ces trois derniers sortis de la haute Loraine.

III.

Joignons-y Vanobsvalt et Girardon de Troye,
Et Christophe Cochet, disciple de Biar,
Baltazar de Cambray, Petitot et Friar,
Et le sculpteur en bois Legeret qu'on employe.

IV.

Après Germain Pilon, statuaire admirable,
J'ay parlé, ce me semble, ailleurs de Jean Varin;
Mais les Justes de Tours et Jaquin le Lorrain,
Avec Michel Bourdin ont icy leurs semblables.

V.

Je dis Lasson de Caën, et Curin d'Abbeville,
Compagnon de Poissan, qui suivit Sarrasin;
D'ailleurs, voici Guillain, voicy Thomas Lourdin,
Sans parler de Chenu, si connu dans sa ville.

VI.
Quelques Menuisiers.

Antoine Loriot fut en menuiserie
Le premier de son temps; le Brun fut estimé;
Pour cela mesme encor Germain fut renommé;
Mais, pour les beaux desseins, on veut la Tricherie.

VII.
Quelques Serruriers.

Dans l'art de serrurier, avec Mathurin Jousse,
Didier Torner on loue, et Guillaume Lorrain,
Nicolas de Jardins, Louche avec son parrain,
Pasquier de Focamberge, et Berton, et la Brousse.

VIII.

Pour les jeux de hazard, Antoine Raffle on nomme;
Pour faire une horologe, on nomme le Ralleur;
Pour les plus beaux cachets, Pelerin a l'honneur,
Et Claude Terouane eut l'œil d'un habile homme.

IX.
Quelques Jardiniers.

D'entre les jardiniers et ceux qui font des antes,
On parle de Belin, dont le Nostre fameux
Recommande si fort les soins laborieux;
Guy de la Brosse est bon pour son Jardin des Plantes.

X.
La Broderie.

Jean Perreux est brodeur, tel que le fut la Fage;
Et, pour la broderie, on discerne les traits,

Qui peuvent exprimer quelques fois des portraits;
Mais, pour y réussir, il faut un long usage.

XI.

Les Tapissiers.

On en doit dire autant de la tapisserie,
Cet objet si charmant, qui plaist le plus aux yeux,
Quand les desseins sont tels qu'on en voit en maints
Des sçavans Gobelins, sans la Savonnerie. [lieux

XII.

Quelques Orfèvres.

Quant à l'orfevrerie, on peut nommer encore
Hedouins et Blochon, Jean Dunet et Jaquart,
Estienne Carteron, et le Febvre, et Caillard,
Pierre Bougne, et la Barre, et Maurisson Pandore.

XIII.

Un Guillaume de Belle, arrivé d'Abbeville,
Vit Josias de Belle à Paris estimé,
Vincent Petit aussi, par tout si renommé;
Hurtu, Moilon, Marchand, et l'Eveillé facile.

XIV.

Quelques Écrivains.

En beaux-arts Abbeville est sans doute féconde;
En écrivains encore elle eut Jaques de His,
Avec Robert Cordier, honorant son païs,
Qui, de sa belle lettre, agrée à tout le monde.

XV

René des Comtes jeune est sans doute admirable;
On met en pareil rang Bales, Vignon, Henry;
On y met Gougenot, Migon, Jarre, Jary,
Michel Martin d'Anjou, par tout considérable.

XVI.

Les Armoiries.

Ceux que je vais nommer ont fait des armoiries :
Le Segoin de Bourgongne, avec Charles Sohier,
Monnet, Noblet, Morin, Paliot et Scohier, [ries.
Presque tous Bourguignons dans leurs humeurs fleu-

XVII.

Quelques Ingénieurs.

Pour les ingénieurs, Jean Antoine de Ville,
Bachot, François de Malthe, et Langres, et Carlo,
L'Espajace, Morel, Louys de S. Malo,
La Perrière estimé, Goudebout d'Abbeville.

Autre addition concernant les crayons et les desseins à la main.
Les noms des maistres qui ont travaillé en cette sorte d'ouvrage, et ceux des François qui ne se trouvent point marquez ailleurs.

I.

Dans les livres que j'ay, dessinez à la plume,
Ou qui sont à la main figurez en crayon,
Voicy des noms de maistre où reluit le rayon
D'une fine peinture en chaque grand volu-
 [me.

II.

Jacques Kning et Stacker sont des noms d'Alemagne;
Nicolas van Aëlst est un nom hollandois ;
Mais en est-il ainsi de Guillaume Courtois,
De Charles de la Fond, et de Perrin Montagne?

III.

En seroit-il ainsi de Michel de la Rosse,
De Martin le Bourgeois, de son frère Constant,
De deux ou trois Langlois, de Georges le Normand ?
Car, pour Jame[1], on le tient d'Angleterre ou d'Ecosse.

IV.

On y trouve marquez Giles Coninx, des Pesches,
Laurent Gyot, Monpé, Baudinar et Benier ;
D'autres disent pourtant Brandimar et Bernier ;
Quant aux deux premiers noms, les rimes sont re-
 [vesches.

V.

On met en pareil rang Vanlejong et Ponlongne,
Luxuderi, Montpré, maistre Paul, Jean Chenu,
Ambroise Aumont, Jammont, en son temps si connu;
André Bertrand de Metz et Perné de Gascongne.

1. James Blamé.

VI.

On y peut mettre encore Isac Joubert, de Sière,
Tiner, Toussain, Paris, Jame Blamé, Maillet,
Jacques Boucher, du Fresne et le jeune Ninet,
Et Pierre du Moutier, qui prisoit sa manière.

VII.

De Vitry-le-François, Jean de Mojure en peinture
Avoit acquis du nom, avec maistre Raimond;
Lanneau n'y faisoit pas bien des choses à fond,
Mais tout de fantaisie en diverse posture.

VIII.

Beaucoup d'autres crayons y sont sans nom de maistre;
Mais bien d'autres aussi, dans ce nombreux recueil,
S'y trouvent de Belange et de François Verneuil,
De du Pautre et Chauveau, si facile à connestre;

IX.

De Daniel Rabel, de Pourbus, de la Hire,
De Bunel, de Martin et de Paul Freminet,
De Vignon, de Calot et de François Janet,
De Magdelaine Heraud, dont l'on ne peut medire;

X.

Des faciles Cochins, de Pierre Brebiette,
Des Perelles aussi, de Vanmol, de Bourdon,
Du sçavant Jean Daret et d'Antoine Caron,
De Georges l'Aleman, de Stelle et Simonette.

XI.

Là Biar a sa part, plus heureux à la plume
Qu'il n'est dans le burin, comme François Quesnel,
Geoffroy de Moutier, S. Igni, Baudinet,
Androuet du Cerceau, qui remplit maint volume.

XII.

Quelques uns des Païs-Bas et d'Alemagne.

De Pierre-Paul Rubens, le dois-je dire encore?
Il s'en voit en grand nombre, et de Martin de Vos,
De Bloëmar d'Hemskerc, qui fit tant de travaux,
Des Vtirix, de Stradan, de Galle et Francque-Flore.

XIII.

Quant à ceux de Lucas et d'Albert admirable,
Ils sont passez d'ici dans la maison du roy[1];
Quelque peu d'exceptez, pour un si grand emploi,
Parmi ceux de Valcour, esprit si raisonnable.

XIV.

Là des vieux Alemans, Georges Pens, Alde Grave,
Sebald Been, Hisbins, Virgilius Solis,
Se trouvent avec soin, de maints lieux recueillis;
Et, si la chose est vraye, on les doit au Burgrave.

XV.

Crayons de quelques Italiens.

Voicy ceux d'Italie où l'on met son estime :
De Raphael d'Urbin, de François Parmesan,
De François, de Leandre et de Jacques Bassan;
Du grand Jules Romain, de qui l'air est sublime.

1. Il existe encore aujourd'hui, comme on sait, au cabinet des estampes, quelques dessins d'Albert Durer. On remarque entre autres une admirable tête de cerf dessinée en 1504 par ce célèbre artiste.

XVI.

On y peut voir aussi des traits de Michel-Ange
Et de ceux de Boulogne, abbé de S. Martin;
De maistre Nicolo, du Neapolitain,
De maistre Roux encor, si l'on ne prend le change;

XVII.

De deux Salviati, du Fetti, de l'Albane,
De Prospère Bronzin, du savant Titien,
De Schiavone, et Carrache, et Mole, et Mucien,
De Jules Bonazone, en matière profane;

XVIII.

De l'un et l'autre Zucchre et de Perrin del Vague,
Du fameux Tintoret, de Gioseppe Porta,
De Lorenzo Lotto, de Giovan Maganza,
De Giorgion de Castel, qui jamais n'extravague.

XIX.

Nous en avons aussi de Palme et de Couronne,
De Pordenone encor, si célèbre par tout;
Des antiques Belins, qui sont toujours debout;
De Tinelli, Malombre, et du sçavant Bordone;

XX.

De François Vanius, de Frederic Barroche,
D'Adrian Veronèse et du Padoino,
Et de Paul de Verone et de Casolino,
De Maëstro Livio, qui n'a point de reproche.

XXI.

On y peut faire estat des desseins de Tempeste
De Giustavillari, de Francesco Chiaro,
De Chetone, Vasare et de Passignano,
De Guerchin, de Castel, de Sartre et Pietre Teste.

XXII.

Là mesme pourroit-on oublier Polidore,
Dominicain, Corrége et l'heureux Vicino,
Sinibalde Scorza, Franc et Bernardino,
Farinat, Porcacin, Salimbene et Del-More?

XXIII.

Benedette Montagne et le simple Cangiage,
Bastiano Piombino, Francesco Guerriti,
Ciamberland, Pomerange et François, Boscoli,
Valesio, d'Ancone, et Bramante au passage?

XXIV.

De tous ceux-là chez nous on peut voir des modèles;
L'on en voit beaucoup plus chez le libre Iabac,
Enrichi du païs d'où nous vient le tabac, [delles.
Comme pour ses desseins tous ses soins sont fi-

Plusieurs maistres qui ne sont pas tant connus par leurs noms que par les chiffres ou par les figures dont ils ont marqué leurs estampes.

I.

On ne dit pas les noms de grand nombre de [maistres
Qui d'entre les premiers ont beaucoup travaillé,
Leur ouvrage pourtant, au burin bien taillé,
Ne sera pas jeté dehors par les fenestres.

II.

On ne les connoist donc que par certaines marques
Qui les font distinguer : tantost par un oiseau,
Tantost par un palmier, tantost par un roseau,
Et quelquefois aussi par le fuseau des Parques.

III.

On voit un chandelier, une chandelle étainte,
Un pot empli de fleurs, ou deux bourdons croisez;
Quelquefois une paele, ou des chevrons brisez;
Quelquefois un cordon, pour une forte etrainte.

IV.

On nomme ce graveur le maistre au caducée,
Celuy-ci du miroir, ou du nom de Jesus ;
Cet autre a deux battoirs façonnez par dessus;
Un cube est au troisième, où sa place est tracée.

V.

Un trait entrecoupé s'abaisse sur un livre ;
Avec l'ecu de Saxe un autre a le dragon ;
L'*S* entrecoupe un *H* ou lie un martagon,
Ou le presse si fort qu'il l'empesche de suivre.

VI.

Quelqu'un s'est designé par une souricière,
Un autre par un glaive ou fleur de nenufar,
Un autre par un monde, un autre par un char,
Ou d'une chausse-trappe il marque sa manière.

VII.

Par deux palmes quelqu'un se fait assez connestre;
Pour l'autre, une ecrevice exprime assez son nom;
Le saultereau d'un autre accomplit le renom,
Et le pilier fleuri designe un autre maistre.

VIII.

Dans une gaisne à l'un on enfonce une dague;
Un lasset à quelqu'autre attache une *L* au *P*;
A quelqu'autre une croix se plante sur un *T* ;
Celuy-ci porte un anchre et un autre une bague.

IX.

On voit une araignée à quelqu'un sur sa toile ;
Un navire est l'enseigne à ce maistre graveur ;
Un autre sous une *H* entrecoupe un gros cœur ;
Huict pièces seulement sont du maistre à l'estoile.

X.

Pour un autre, deux *VV* sont entre l'*M* et l'*N* ;
Un compas grand ici s'ouvre sur un mortier ;
Une chandelle ailleurs luit dans son chandelier ;
Une *S* en cet endroit se tranche sur une *M*.

XI.

Une espèce de trait, là, transperce un triangle ;
L'*S* et l'*R* debout sont là sur un boisseau ;
Ici l'on voit un vase entre un double rameau ;
Ailleurs c'est une lance, autre part une sangle.

XII.

Un autre vase encore, ou plutost une aiguère,
Pour un maistre se montre entre l'*L* et le *K* ;
La gaine d'un couteau dans un *G* coupe un *A*,
Et la paele est marquée ailleurs d'un caractère.

XIII.

On se peut etonner de tant de difference :
Na dal en quelque endroit c'est *Natalis Datus* ;
Vultis mihi dare? fait cet autre confus,
Ou veut-il par ces mots se tenir en silence ?

XIV.

On voit un epagneul, on voit une navette,
Une croix renversée, une barre, un crampon,
Un bassin de tripière, un bachot, un brandon,
Une fourche, un hanap, un croc, une pincette.

XV.

Deux cents chiffres ainsi marquent sous les figures
Les noms d'Albert Durer, de Lucas et d'Holbeins,
D'Alde Grave, de Pents, de Bressanck et d'Ilisbins,
De Christofle Amberger, sous de justes mesures ;

XVI.

De Corneille Matsis, de Stymer de Schafuse,
De Hans Burguemaïr, et de Lucas Cassel,
D'Hispanien Pean, de Schom, de Criegel,
De Martin le Thudesque où chaque esprit s'amuse.

XVII.

De Jost Aman, de Bon, d'Andrea de Mantoue,
D'Adam du mesme lieu, de Lucas Met, de Craen,
De Sebon de Colmar, de Vanmeck, de Béen,
De Virgile Solis, qui si souvent se joue.

XVIII.

Comme eux marquoit son nom Nicolas Beatrice,
Silvestre de Ravenne et Marc Antoine encor,
De qui l'œuvre admirable est un riche tresor ;
Augustin et Bambin, non pas sans artifice.

XIX.

Martin Linck, Matthieu Crom, Sebalde de Bohême,
Antoine de Wormace avec Hans Wictelin,
Graff de Basle et Cockson, Grebber et Gamperlin,
Montagne et Campagnole, en ont usé de mesme.

XX.

Guereverdin aussi ; mais pourroit-on tout dire,
Et qui n'auroit point peur de Jean Kentarlaer,
D'Eginoff et de Crac, et de Hans Brosamer,
Des Hopfer, de Pincquie, assez d'humeur de rire ?

Toutes les choses imaginables qui peuvent estre regardées comme les veritables objets de la peinture.

I.

iray-je qu'en peinture on montre quelque [chose
De tout ce qui se voit et qui ne se voit pas,
Soit au ciel, soit en terre, ou mesme encor
 plus bas,
Des esprits et des corps, comme on se le propose?

II.

On a representé jusques aux minuties
De toute la nature et de ce que les s ..
Peuvent apprehender, jusques aux corps absents,
Soit d'objets serieux ou bien de faceties.

III.

On a mesme exprimé par diverses figures
L'esprit et la raison, pour aller aussi loin
Que la philosophie, et l'idée, au besoin,
Des poëtes menteurs dans toutes leurs mesures.

IV.

D'ailleurs cecy comprend les secrets de l'histoire,
Il comprend tout le monde, et n'en excepte rien,
Et chaque nation y découvre le sien,
Et la vanité mesme y remontre sa gloire.

V.

On y voit nettement toute l'architecture,
Les villes, leurs ramparts et leurs forts bastions;
On y voit des soldats les grandes legions,
Et des plus beaux palais la royale structure;

VI.

Les pilastres portez sur leurs bases solides,
Des colomnes le fust avec ses chapiteaux,
Les bas reliefs restez que nous tenons si beaux,
Les obelisques droits et quelques pyramides.

VII.

Là se meslent encore les niches, les statues,
L'architrave et la frise avec les ornements,
Les somptueux plat-fonds dans les beaux bastiments,
Des eguilles qu'on voit s'eslever dans les nues.

VIII.

On y voit des vaisseaux, des vases, des fontaines,
Des jardins enrichis de diverses couleurs,
Des parterres formez de verdure et de fleurs,
Des fleuves, des forêts, des montagnes, des plaines.

IX.

Ce que les villes font aux roys dans leurs entrées,
Ce qu'une cavalcate a de plus somptueux,
Y montre egalement son eclat fastueux,
Dans les gouts differents de toutes les contrées.

X.

Là des princes on voit les chapelles funèbres,
Leur pompe funérale, avec leur vanité,
Qui n'a pu se sauver de la mortalité,
Nous apprennant par là leurs fadaises celèbres.

XI.

Tant d'habits superflus, d'officiers inutiles,
Ne servent plus de rien pour eux en cet estat;
Mais ils font grand plaisir au nouveau potentat,
Qui, feignant de pleurer, trompe les gens faciles.

XII.
On voit en mesme lieu les hautes catafalques
Des tombeaux enrichis d'ornemens glorieux,
Qui s'elèvent au ciel pour eblouir les yeux,
Tandis que vers le bas soupirent des Menalques.

XIII.
Les estampes encor donnent les armoiries,
Les emblèmes formez par tant d'invention,
Les devises aux grands dans leur intention,
Leurs plaisirs recherchez pour les galanteries.

XIV.
Les cartouches y sont en diverses manières,
Comme les ecussons ornez de la toison,
Pour porter les desseins d'une grande maison,
Qui veut plus de splendeur que de pures lumières.

XV.
Les médailles y sont, les monumens antiques
Et tous ces bas-reliefs des marbres et meteaux
Tirez des vieux palais et des arcs triomphaux,
Des tombeaux renversez, ou superbes portiques.

XVI.
Par là du corps humain on voit l'anatomie,
Dont l'on a dessiné chaque membre si bien,
Qu'on y reconnoist tout, où l'on ne connoist rien;
L'on y voit les secrets aussi de la chimie.

XVII.
Rien est-il de plus beau que, pour André Vezale,
Les figures qui sont dans son livre admiré?
En cela tout est juste et si consideré,
Que de tout ce qu'on voit ailleurs rien ne l'égale.

XVIII.

Les habits on y voit de toutes les provinces,
De chaque nation, dans leur diversité,
Qui des hommes apprend la contrarieté
Et montre la splendeur et la pompe des princes.

XIX.

N'y voit-on pas aussi des mers et de la terre,
Les divers animaux, qui se detruisent tous,
Si les foibles des forts n'evitent le courroux,
Se combattant sans cesse et se faisant la guerre ?

XX.

Les poissons, les oiseaux, les reptiles, les bestes,
Sont presents à nos yeux dans ces livres divers,
Où l'on voit les cirons, les mouches et les vers
Animez bien souvent par les rudes tempestes.

XXI.

On y voit les travaux des celestes abeilles,
Le soin laborieux des petites fourmis,
Les moucherons piquants, les papillons amis,
Ces vers qui pour la soie ourdissent leurs merveilles.

XXII.

C'est aussi là qu'on voit toutes sortes de plantes
D'une diversité qu'on ne peut exprimer ;
On y voit le corail jusqu'au fond de la mer,
Les petits arbrisseaux et les nouvelles antes.

XXIII.

Des arbres si nombreux on y voit les figures,
Tous les simples qui sont produits en divers lieux,
Pour satisfaire aux soins des esprits curieux,
Dont aussi l'on a fait dix mille portraitures.

XXIV.

On n'a pas oublié les divines images
Dans la credulité des peuples innocents,
Qui veulent le miracle à charmer tous les sens ;
Les madones aussi leur sont de grands usages.

XXV.

Les thèses qu'on y voit y sont considerables,
Pour montrer quel dessein l'on a le plus souvent
De flatter de bonne heure, en prenant le devant,
Les seigneurs que l'on veut avoir pour favorables.

XXVI.

J'en ai vu d'Italie et d'ailleurs un grand nombre,
Je ne mentirois pas disant plus de six cent,
Sans celles des blazons, d'un dessein innocent,
Offusquant les esprits d'une lumière sombre.

XXVII.

L'invention des arts se trouve dans l'estampe,
Chaque metier s'y trouve en sa perfection,
Qui tandis luy tient lieu de sa protection,
Si pour un tel sujet l'on ne veut qu'elle rampe.

XXVIII.

Car la protection veut une autre mesure,
Il suffit d'y trouver beaucoup d'instruction,
Et, pour cela, d'y mettre un peu d'affection,
Ce que l'on peut attendre aussi de la figure.

XXIX.

C'est de là mesme aussi que les nochers y trouvent
De bons enseignements qui leur pourroient aider,
Et la milice aussi peut s'en accommoder, [vent.
Pour les desseins guerriers que les vaillants approu-

XXX.

Par là mesme on s'instruit à faire l'exercice,
On apprend à combattre et marcher fierement,
A former une attaque et vaincre seurement,
Si l'on joint au grand cœur la ruse et l'artifice.

XXXI.

On y porte en maints lieux les enseignes guerrières,
Des javelots romains et les grands étendarts,
Les phalanges des Grecs y sont au gré de Mars,
Mais plus que tout cela nos troupes sont altières.

XXXII.

On y voit traverser les fleuves à la nage,
On y jette des ponts pour porter les chevaux,
Les machines de guerre et tous les grands travaux,
Les regiments nombreux et tout leur equipage.

XXXIII.

Pour la paix on y voit des arcs, des galeries,
Des cascates, des eaux de toutes les façons,
Des promenoirs perdus, des deserts, des moissons,
Des rochers et des monts et des plaines fleuries.

XXXIV.

Par là mesme on peut voir tout ce que dans l'optique
Se peut offrir aux yeux dans sa diversité,
La juste perspective en son activité,
Et tous les beaux effets de la mathématique.

XXXV.

On y voit les desseins des fines broderies,
Tous ceux des serruriers pour tant d'inventions
Qui pourroient egaler les douces fictions
Qui sont egalement dans les orfevreries.

XXXVI.

Combien de livres faits pour la menuiserie,
Depeignant les buffets, les tables et les lits,
Les plats-fonds figurez pour les palais des lis,
Pour qui l'on fait aussi mainte tapisserie.

XXXVII.

Quelle diversité pour les belles etoffes,
Sur tant de points coupez de diverses façons,
Où le peuple occupé prend beaucoup de leçons,
Dont se passent si bien les sages philosophes.

XXXVIII.

Il n'en est pas ainsi des livres d'ecriture,
Propres à tant de monde, et dont l'invention
Favorise le soin de toute nation,
Afin qu'à chaque lettre on garde sa figure.

XXXIX.

Vous aurez part icy, cartes geographiques,
Vous y devez tenir un honorable rang,
Puisqu'en petit le monde y voit comme il est grand,
Et que toutes ses mers s'y tiennent pacifiques.

XL.

Tous les jeux de hazard y font voir leur fortune;
Les autres jeux d'esprit s'y rencontrent aussi,
Comme les jeux d'addresse, en un champ raccourci,
Où rien, pour leur longueur, ne choque ou n'importune.

XLI.

On y voit les balets, les belles comedies,
Les theatres charmants, les tournois, les combats,
Les triomphes d'eclat, qui flattent les soldats,
Et, d'un autre costé, les grandes tragedies.

XLII.

On y rencontre aussi les plaisirs de la chasse,
De toutes les façons qu'on peut s'imaginer,
Soit après le repas ou soit avant disner,
Sans decoupler des chiens l'impetueuse audace.

XLIII.

Des animaux rusez l'on y voit l'artifice,
Par là mesme on s'instruit à voler les oiseaux;
On y cherche au besoin les poissons dans les eaux,
Et des renards si fins on trompe la malice.

XLIV.

Là des fiers animaux on dompte la colère,
On dompte la fureur des lions et des ours,
Des tigres inhumains on arreste le cours,
Et l'on y voit percer le flanc d'une panthère.

XLV.

Les cerfs les plus legers sont forcez par la chasse,
Les chevreuils on y pousse avec moins de vigueur,
Des lièvres et des dains on fait croistre la peur,
Courans et recourans dans un bien moindre espace.

XLVI.

On y met en son jour toute l'agriculture;
On y plante la vigne, on sème les guerets;
On y fait la moisson des presens de Cerès,
Et le second essain dans sa ruche murmure.

XLVII.

N'y voit-on pas regler tous les tons de musique?
On y fait presqu'ouir les accents doux et forts.
De là tant d'instruments y peignent leurs accords,
L'on en connoist l'usage et l'aimable pratique.

XLVIII.

N'y fait-on pas aussi les rezevils, les dentelles,
La guipure nouvelle, ainsi que je l'ay dit?
Les étoffes de prix y trouvent leur credit,
Et là manqueroit-on d'apprendre cent nouvelles?

XLIX.

Là mesme on peut donc voir mille plaisanteries,
La mascarade brusque avecque le balet,
La courte et longue paulme, et le jeu du palet,
Et la palestre antique, et les bouffonneries.

L.

Ce qui touche en maints lieux les fables et l'histoire
Est d'ailleurs si nombreux qu'il est presque infini,
Et ne serviroit pas s'il n'estoit reuni,
Afin d'en conserver quelque utile memoire.

LI.

C'est donc ce qui s'est fait d'un ordre methodique,
Aidé par les portraits des hommes vertueux,
Dont le visage peint se conserve avec eux;
Ouvrage gracieux dans un temps pacifique.

FIN.

Le nombre des vers contenus dans cette partie est de 1356.

J'ay grand sujet de craindre que tant de noms, les uns bizarres et les autres assez peu connus, lesquels sont employez dans toute l'etendue de cette partie des peintres et des graveurs, ne plairont pas extremement à tout le monde, s'il se rencontre quelqu'un qui les lise : car les vers ne sont pas aimez de tous ceux qui veulent bien que l'on croye qu'ils sont du nombre des beaux esprits ; et ceux qui sont les plus capables d'en juger ne sont pas aussi toujours d'humeur d'approuver tout ce que j'ecris, en quelque genre que ce soit. Et c'est de là que quelques uns n'ont pas fait de scrupule de blamer ces deux vers de ma version des Cantiques[1] :

> Qu'il me baise toujours des baisers de sa bouche :
> Tous mes sens sont charmez au moment qu'il me
> [touche.]

Au sujet du second, parce, disent-ils, que le

1. On ne doit pas s'étonner, quand on connoît quelques livres de l'abbé de Marolles, des explications qu'il donne ici sur des ouvrages qui n'ont aucun rapport à l'histoire de l'art. Le *Livre des peintres et graveurs* se trouvoit réuni aux différentes œuvres de cet abbé, et il n'a pas même de titre spécial. Il l'avoit probablement publié pour former un seul volume avec sa *Géographie sacrée*, son *Paris*, etc.

sens de ses paroles n'est pas naturel, et que la pensée en est tirée par les cheveux. Sans mentir, il faut estre bien delicat pour s'en expliquer ainsi, et ceux-là ne sont guère accoutumez au stile des Hebreux, ou des plus eloquents autheurs des livres sacrez de l'Ancien Testament, qui, dans la seconde partie de leurs versets, disent presque toujours la mesme chose que ce qu'ils ont dit dans la première, outre que le sens de ce second vers est une raison assez bonne des souhaits de l'Epouse, lesquels sont exprimez par ces paroles : Qu'il me baise, etc.

D'autres ont repris, dans ce mesme ouvrage, ces vers de la 15ᵉ page :

Vos lèvres, où l'on voit que la rougeur eclate,
Font une bandelette, à nos yeux d'ecarlate.

par ce, disent-ils, que des yeux d'ecarlatte ne sont pas une fort belle chose, *comme si cette couleur se devoit entendre des yeux, et non pas de la bandelette. Cela s'appelle disputer de tout, ou ne s'y entendre pas trop finement.*

Il faut corriger, dans la partie des Abbez, en la page 33, dans la seconde epigramme, en parlant des Benedictins de la congregation de S. Maur :

Le premier s'appela dom Martin Terrière,

Car il se nommoit Tesnier, et non pas Terrière. Il sera donc mieux de lire ainsi ce vers :

Le premier, dom Martin, eut beaucoup de lumière.

Dans l'epigramme cinquième, Benard *au lieu de* Bernard.

Dans le Traité de la géographie sacrée, en la

page 4, *epigramme* 9, *decrivant la province de Bourges, il la faut lire en cette sorte* :

> Bourges, grande province, a sous elle Limoges,
> Tulle, Clermont, Cahors, Rodais, S.-Flour, Alby,
> Castres, fille d'Alby, Vabres, Mande, Le Puy,
> Eglises dont chacune oblige à des eloges ;

parceque je m'y estois mepris au sujet de Tulle, *que j'avois marqué au troisième vers au lieu de* Castres; *puis qu'en effet Tulle est fille de Limoges, et non pas d'Alby, et Castres seule est fille d'Alby.*

Il faut aussi lire, dans la partie des theologiens, page 55, *epigramme* 40, Morot *au lieu de* Moreau, *avec ce vers* :

> Le vertueux Morot, etc.

QUELQUES PEINTRES SCULPTEURS[1]

*et Ingenieurs logez dans les galeries
du Louvre.*

I.

Le Louvre a fait honneur pour la mathema- [tique]
Au sçavant Aleaume, à Guillaume Ferrier,
A son germain Antoine, à Fran dit le [Guerrier]
Aux deux Volant, qui font l'horeloge pratique.

II.

Abraham de la Garde excelle en mesme chose;
Martineau se signale en ce noble metier :
Picot, faiseur de sphère, y fait le monde entier.
Bedaut, Rolin, Septale, en decouvrent la cause.

1. Les vers qui vont suivre ne font point partie du *Livre des peintres et graveurs*; mais ils ont été extraits par nous du *Paris* et de *Le Roy*, pour réunir dans ce volume tout ce que Marolles a écrit en vers sur les arts et les artistes.

III.

Orfèvres.

Quant à l'orfevrerie, on y nomme la Barre,
L'un et l'autre Courtois, les Baslins et Roussel;
Vincent Petit, orfèvre, et Linse et Jean Vangrel,
Julien de Fonteine, en ses joyaux si rare.

IV.

Là dans la cizelure excella Debonnaire.
On y vit exceller le sçavant Montarsi,
Jean Grenet, approuvé depuis par Marc Bimbi,
En quoy Thomas Merlin ne fut jamais contraire.

V.

Menuisiers.

De sçavans menuisiers, Boule y tourne en ovale,
Laurent Stabre est habile, et Jean Massé de Blois,
Et Claude, Isac et Luc, ses enfants, font en bois
Tout ce qui s'y peut faire en son juste intervalle.

VI.

Les Couteliers, Arquebuziers et Dammasquineurs.

Entre les couteliers, les Marbreaux, deux frères,
L'un et l'autre Verrier, l'un et l'autre Petit;
Jumeau l'arquebuzier, dont pas un n'a medit,
Juste et léger, qui plaist par ses doux caractères.

VII.

Les Tapissiers, Brodeurs et autres Ingenieurs.

Un Maurisse Burot fut en tapisserie
Admirable ouvrier ; ainsi les deux Laurents,
Les du Pont, renommez, honorent leurs parents,
Quand les Burets aussi montrent leur industrie.

VIII.

Là Nicolas le Febvre et Nicolas la Fage ;
Larmino, grand brodeur, le fut aussi du roy ;
Torelle ingenieur, y marqua son employ ;
Aux balets Vigarane y trouva son usage.

IX.

Les Peintres dans les galeries.

Des bons peintres logez dans l'enceinte du Louvre,
Jacob Bunel, Picou, Bernier, Jacques Stella ;
Les enfants de la sœur, vertueux en cela,
Du Moutier père et fils ou Boladone s'ouvre ;

X.

Simon Vouet, Nocret, Bourgeois, Erard, Boursone,
Mellan, Bimbis, Gessé, Dorigni, des Martins,
Du Pré le bon sculpteur, et les deux Sarrasins ;
L'Asne, avec Sejourné, pour decorer le trosne.

CEUX QUI FONT FLORIR LES BEAUX-ARTS

Dans l'hostel des manufactures royales aux Gobelins, sous la direction de Monsieur Le Brun, premier peintre du Roy, selon les memoires qu'en a baillez Monsieur Rousselet, le 7 jour de may 1677.

I.

L'hostel des Gobelins, pour les manufactures,
Est conduit par les soins de ce peintre fameux,
Le Brun, dont tous les traits du pinceau sont heureux,
Et qui prescrit la loy dans les belles peintures.

II.

Pour tous les grands talents le roy l'affectionne.
De ce lieu merveilleux il est le conducteur;
Il en est l'econome et le seul directeur,
Digne d'estre cheri de l'auguste couronne.

III.

Ne voit-il pas sous luy la main de Vandermeule,
Ce peintre si sçavant qui fait voler les darts,
Serrer les escadrons sous les grands etendars,
Et qui presse les bleds par le fer et la meule?

IV.

Il depeint les combats et les prises des villes.
Bruxelles l'a fait naistre, admirant ses travaux,
Et craint en mesme temps de luy voir des rivaux;
Elle en est étonnée, entre tous ses asiles.

V.

Là, se voit de Moulins, le jeune peintre Sève,
Qui le porte si loin avecque le pinceau,
Secondant de Gilbert, son frère, le cerveau,
D'une manière artiste et qui souvent enlève.

VI.

Ouasse, de Paris, est un grand peintre encore,
Qui pour les grands desseins se doit faire admirer,
Sans que dans sa jeunesse on puisse desirer
Chose aucune au sujet de ce qui se colore.

VII.

Yvart est jeune aussi; la ville de Boulongne
Aura de sa peinture un aussi grand honneur
Que pour luy-mesme un jour il croistra son bonheur,
Tandis que de son art l'ignorance s'eloigne.

VIII.

Que Henri Tetelin est un bon peintre encore,
Aussi bien que Verdier, tous les deux de Paris!
Bonnemer de Falaize y vaut ainsi son pris;
Par de si bons pinceaux la peinture s'honore.

IX.

Anguier a de son nom beaucoup de connoissance,
Dans son architecture il donne un agrement
Qui porte à son ouvrage un parfait ornement;
De Melun, qui le suit, tempere sa science.

X.

Les graveurs sont ceux-cy, de qui la renommée
Ne dit rien au dessus de ce qui leur est dû :
L'œuvre de Rousselet est partout entendu,
Et l'unique au burin d'une force estimée.

XI.

Ce Rousselet, si sage, a d'une vertueuse
Une fille et six fils, l'aîné religieux,
Les autres, comme luy qui sont ingenieux,
Ont une discipline à profiter heureuse.

XII.

Audran, Le Clerc de Metz, travaillent à l'eau-forte,
Leur poinçon est exquis, l'on en fait de l'estat,
Le Brun mesme leur donne aussi de son eclat,
Et dans ses beaux desseins chacun d'eux se comporte.

XIII.

Le Fèvre, tappissier, excelle en haute lice;
Jean Jans excelle aussi dans un pareil employ,
Suivant les grands dessins qu'on a faits pour le roy,
Tout le monde admirant un si grand artifice.

XIV.

Quant à la basse lice, où la règle est plus seure,
Deux artistes flaments, de La Croix et Mozin,
Qui seuls pourroient fournir un royal magazin,
N'y mettroient pas un fil dans sa juste mesure.

XV.

Jean-Baptiste Tubi, Cosuau, pour la sculpture,
De Rome et de Lyon, excellent en cet art;
Les portraits du dernier ne sont point du hazard,
En son œuvre egalant la plus docte peinture.

XVI.

De Vilers et ses fils sont dans l'orfevrerie
Des hommes achevez; Alexis Loir, comme eux,
De Paris, tous les quatre ont des dessins heureux
Neslant à ce qu'ils font une rare industrie.

XVII.

Horace et Ferdinand, deux frères de Florence,
Lapidaires tous deux, nommez Megliorini,
Et leur compatriote, l'ingénieux Branchi,
Pour pièces de raport sont merveilleux en France.

XVIII.

Pour la sculpture en bois là sont venus de Rome,
D'entre les bons sculpteurs, Philippe Cassieri,
Et du mesme païs Dominique Cassi ;
Que partout en leur art justement on renomme.

XIX.

Prou, menuisier du Roy, doit y tenir sa place ;
Que la sienne y conserve aussi Bellan, brodeur,
Et la sienne Fayette, autre excellent La Fleur.
On ne dira jamais que ce soit par audace.

LXXXJ.

Architectes.

Jacques Franquart, Bourdin, sont pour l'architecture ;
On ne se défend point d'y comprendre Mansar ;
Et, pour les bastimens, l'architecte Ponsar,
Savot, et Le Muet, si juste en sa structure.

1. Ces quatre derniers quatrains sont extraits de l'ouvrage que nous avons cité dans notre préface, intitulé *Le roy, les personnes de la cour*, etc. Ils se trouvent dans ce volume parmi les Gens de lettres, à la page 48.

LXXXIII.

Isac et Salomon de Caux font des machines
Pour enlever les eaux et les font rejaillir ;
De Ville fortifie avant que d'affaiblir ;
Claude de Chastillon repare les ruines.

LXXXIV.

On donne à Jean Le Cœur les familles de Rome,
La perspective est due à Du Breuil et Bachet,
Briot a la monnoye et La Pierre la fait ;
La medaille en de Bie a fait un honneste homme.

LXXXVI.
Serruriers

De l'art de serrurier et de l'orfevrerie
Mathurin Jousse estoit ecrivain autrefois ;
Jean Toulin, grand orfévre, au canton de Dunois
A fait la mesme chose, honorant sa patrie.

TABLE
DES NOMS CITÉS DANS CE LIVRE[1].

A

Acard.	Page 22
Adam de Mantoue.	71
Aelst (Nicolas van).	64
Albane (François l').	48, 67
Albert (Chérubin).	22, 32
Aldegrever (Henri).	66, 71
Aleaume.	87
Alexandre-Jean.	37
Alix (Jean).	40, 55
Allais de Beaulieu.	36, 37
Amberger (Christophe).	71
Amman (Jobst).	64, 71
Ancone.	68
Androuet du Cerceau (Jacques).	33, 47, 65
Anguier (François).	60
Anguier (Guillaume).	91
Anguier (Michel).	60
Anselme (Le père).	39
Antonin (Le père).	43
Asselyn (Jean).	52
Aubert.	54
Audran (Les).	31
Audran (Claude).	40
Audran (Gabriel).	55
Audran (Gerard).	34, 35, 55, 92
Augustin Venitien.	71
Aumont (Ambroise).	64
Auroux (Nicolas).	33, 37, 40

B

Bachelier.	33
Bachet.	94
Bachot (Jérôme).	63
Bales.	63
Ballin (Les).	88
Bambin.	71
Bar (Nicolas de).	63
Barbazan (Louis).	58
Barbedor.	36
Barbet (Jean).	36
Baroche (Frédéric).	67
Barra (Pierre).	39
Barrière (Dominique).	35, 36

[1]. Les noms imprimés en italique sont ceux dont l'orthographe nous a paru douteuse.

Barthelemi (Jean). 53
Bassan (François). 66
Bassan (Jacques). 66
Bassan (Léandre). 66
Baudet (Étienne). 32, 54
Baudinar ou *Brandimer*. 64
Baudinel. 65
Baudesson (François). 53
Baudoux (Jacques). 54
Baugin (Lubin). 41
Bé (André de). 37
Beatrizet (Nicolas). 71
Beaubrun (Les). 36
Beauchesne (Jean de). 37
Beaufrere (P.). 53
Beaugrand (Jean). 37
Bedaut. 87
Beham (Hans Sebald). 66
 71
Belin. 61
Bellan. 93
Bellange (Jacques).
 32, 35, 65
Bello (Guillaume de). 62
Belle (Josias de). 62
Bellin (Les). 67
Bellot. 41
Belly (Jacques). 65
Bembi (Marc). 88
Benoist (Antoine). 48
Berchet. 32, 41
Berci (P. Jean de). 62
Beret. 65
Bernard (Les). 42
Bernard (Salomon). 42
Bernard (Jean). 65
Bernard (Samuel). 54
Bernardino. 68
Bernier ou *Benier*. 64, 89
Bernin (Le chevalier). 29
Bersy. 40
Berthon (Mathurin) 36, 37
 61
Bertrand (André). 54, 64

Bertrand (Pierre). 23
Besson. 36
Betin (Pierre). 36
Bezard (Claude). 56
Biard (Pierre). 32, 60, 65
Bignon (François). 33, 41
Bie (Corneille de). 54, 94
Binet. 54
Blamé (Jean). 64, 65
Blanchar. 39
Blanchard (Jacques). 25, 47
Blanchet (Thomas). 54
Blanchin (Jean). 36, 55
Blandin. 40
Blasset (Nicolas). 33, 42
Blochon. 62
Bloemaert (Corneille). 66
Blondeau (Jacques). 32
Bobinet (Pierre). 57
Boillot (Joseph). 32
Boissard (Robert). 53
Boisseau (Jean). 23, 40
Boissevin (Louis). 24
Boivin (René). 26, 27
Boladone. 89
Boleri (Nicolas). 30
Bolgon (Nicolas). 52
Bologne (Jacques). 52
Bon. 71
Bonasono (Jules). 67
Bonnard. 33
Bonne-Jonne. 54
Bonnemer (François). 33
 41, 53, 91
Bordone (Paris). 67
Borzoni (François). 42, 54
 89
Boscoli (François). 68
Bosse (Abraham). 34
Both (André). 52
Boucher (Jacques). 65
Boucher (Jean). 30, 38
Boudan (Alexandre). 23, 41
Bougne (Pierre). 62

Boulai (Louis).	57	Callot (Jacques).	27, 30, 35, 65
Boulanger (Jean).	32, 45		
Boule (André).	88	Campagnola (Dominique).	71
Boulet (Jacques).	59		
Bouleze.	56	Cangiago (Lucas).	68
Boulonnois (Edme).	33	Caravage (Polidore de).	68
Boulonnois (Louis le).	55	*Carlo.*	63
Bourdin (Michel).	57, 60, 93	Caron.	60
Bourdon (Sébastien).	29, 35, 65	Caron (Antoine).	31, 65
		Carrache (Les).	55, 67
Bouri.	41	Carteron (Étienne).	37, 62
Bournonville.	20	*Casans.*	35
Bouthemie (Daniel).	36	Casolino.	67
Bramante.	68	Cassel (Lucas).	71
Bramereau.	53	Castelli (George).	67
Branchi.	93	Caux (Les).	36
Breblette (Geneviève).	55	Caux (Isaac de).	94
Breblette (Pierre).	24, 30, 44, 65	Caux (Salomon de).	36, 94
		Champagne (Philippe de).	36
Bressanck.	71		
Bretonvilliers.	19	Charlier.	55
Bri (Théodore de).	37	Charpentier.	55
Briot (Isaac).	33, 94	Charpignon (Claude).	33, 40
Briot (Marie).	55	Chassel (Charles).	56, 60
Bronzino.	67	Chastillon (Claude).	36, 94
Brosamer (Hans).	71	Chateau (Guillaume).	32
Bruant.	33, 59	Chauveau (François).	22, 31, 35, 65
Brun (Jean).	33		
Buguin.	41	Chauvel.	52
Bullant (Jean).	37, 59	Chenu (Toussaint).	60
Bunel (Jacques).	24, 25, 65, 89	Chenu (Jean).	64
		Chérou (Louis).	41
Buret (Les).	89	Chetone.	67
Burette (Charles).	55, 56	Chiaro (Francesco).	67
Burgmair (Hans).	71	Chifflet.	39
Buri.	59	Christo.	40
Burot (Maurice).	89	*Christofle (Les).*	36
Businck.	27, 30	Ciamberland.	68
		Cillars (Jacques).	58
C		Cittermans (Jean).	41
		Clouet (François), dit Janet.	24, 49, 65
Caffieri (Philippe).	93		
Cal.	41	Cochet (Christophe).	60
Caillard.	62	Cochin (Les).	65

Cochin (Noël). 35, 44
Cockson. 71
Colignon (François). 33, 41
Colin (Jean) 33, 41, 55
Colot (Pierre). 33, 58
Coninx (Gilles). 64
Conrad. 23
Coquelimont (Jean). 53
Cordier (Robert). 34, 36, 37, 62
Corneille (Michel). 31
Corrège (Antoine). 68
Cossiers. 52
Cossin (Louis). 36, 43
Cotelle (Jean). 52
Cottard (Ildefonse). 33, 36, 58
Coulombel (Pierre). 52
Courbes (Jean de). 33, 55
Courde (François). 43
Couronne. 67
Courtois (Les). 88
Courtois (Guillaume). 52, 53, 64
Cousin (Jean). 36
Couvay (Jean). 47
Coysevox (Antoine). 92
Crac. 71
Craen. 71
Crayer (Gaspard de). 33
Crespin. 33
Cretey (André). 52
Criegel. 71
Croxican. 55
Crozier (Jean-Baptiste). 33, 55
Cruche. 56
Cucci (Dominique). 93
Curabelle (Jacques). 59

D

Daigli (Claude). 56
Danoot (Pierre). 52
Daret (Jean). 28, 52, 65
Daret (Pierre). 36, 46
Dassonville (Jacques). 52
Daufin (Charles). 62
Dauvel. 52
David (Les). 32, 45
Debonnaire. 88
Defer (Antoine). 24
Defran. 55
Delacroix. 92
Delarame. 33, 41
Delastre (Jean). 32
Delaulne (Etienne). 26, 27
Delestain (Ninet). 41, 52, 65
Delmore. 68
Delorme (Charles). 19
Delorme (Philibert). 47
Denisot. 33, 54
De Piles (Roger). 38
Derrand (Le père). 56
Deruet (Claude). 53, 56
Desaillans (Le père). 42
Descomtes (René). 63
Descroisettes. 55
Deshayes (Nicolas). 65
Desjardins. 55
Deslauriers. 52
Desmarets. 54
Desmartins. 89
Desnouettes (Pierre). 53, 55
Deson (Nicolas). 33
Desparois. 36, 37
Desperches. 54
Despesches. 54, 64
Devales. 39
Devarenne. 39
Deville (Jean-Antoine). 63, 94
D'Hozier. 39
Diapré. 41
Dieu (Jean). 36, 41
Dominiquin (Le). 68
Dorigni (Nicolas). 25, 28
Dorigni (Michel). 30, 35, 83
Doufflers (Gérard). 41, 54

TABLE.

Duarin (Thomas). 60
Dubois (Ambroise). 25
Dubouchet (Jean). 39
Dubreuil (Toussaint). 25, 51, 94
Dubreuil (Frère). 57
Dubuisson (Le Père) 42
Duchale. 52
Duchesne. 37
Duchesne (André). 39
Duchesne (Antoine). 41
Ducoin. 59
Dudot (René). 42
Dufresne. 65
Dufresnoy (Alphonse). 33, 37
Duguernier (Louis). 42, 52
Dulaurier. 52
Dumonstier (Les). 89
Dumonstier (Daniel). 26, 28, 46
Dumonstier (Geoffroy). 28, 65
Dumonstier (Pierre). 65
Dunstan (Le Père). 43
Dupérac (Etienne). 52
Dupont (Les). 89
Dupré. 41
Dupré (Guillaume). 89
Dupuits. 54
Durant (Jean). 33, 41, 53
Durer (Albert). 66, 71
Duri. 59
Duval. 56
Duvet (Jean). 62
Duvivier (Guillaume). 55

E

Ecman (Edouard). 26, 27
Edelinck (Gérard). 34
Eginoff. 71
Egmont (Juste d'). 42
Emery d'Amboise (d'). 19

Errard (Charles), le père. 42
Errard (Charles), le fils. 28, 38, 89

F

Faber. 40
Faithorne (Guillaume). 46
Falck (Jérémie). 31, 45
Farinati (Paul). 68
Fatoure (P.). 55
Faulte (Michel). 33, 38, 40
Faulx (Henri). 45
Fauvel (Mathieu). 41
Fayet (Simon). 93
Félon. 56
Ferdinand (Les). 31
Ferrier (Antoine). 87
Ferrier (Guillaume). 87
Fetti (Dominique). 67
Fillet. 32, 52
Finé de Brianville. 59
Firens (Les). 40
Firens (Pierre). 36
Flamen (Albert). 33, 35
Floquet (Jean-Paul). 52
Focamberge (Pasquier de). 61
Fonteine (Julien de). 88
Forest (Jean). 52
Fouquières (Jacques). 32, 38
Fournier. 54
Fournier (Georges). 57
Fran, dit le Guerrier. 87
Francini (Alexandre). 33
Franck (Jérôme). 42, 68
François de Verneuil. 54
François de Malte. 63
François (Isaac). 59
François (Jean). 59
François (Simon). 25
Francque-Flore. 66
Franquart. 52

Franquart (Jacques). 93
Franqueville (Pierre de). 42
........(......). 59
Fredeau (Ambroise). 43
Fredeau Michel). 52
Freminet (Martin). 24, 25, 51, 65
Freminet (Paul. 65
Frier. 60
Frosne Jean). 33, 41

G

Gabriel (Jean). 53
Gaifard (Le frère). 57
Galle (Corneille). 66
Gamperlin. 71
Gaignières. 21, 39
Ganières (Jean). 32, 33, 37, 40
Gantrel (Etienne). 41
Garnier (Antoine). 35
Garigue. 41
Gascard (Henri. 52
Gaspard. 57
Gaultier (Léonard). 44
Gelée (Claude), dit le Lorrain. 35, 36
Gelle (Jacques). 33
Géran. 33
Germain. 61
Giorgion (Le). 67
Girardon François). 60
Girardon (Jean). 58
Gislain de la Rue. 57
Gissey (Henri de). 28, 89
Gitard. 58
Giustavillari. 67
Gobile (Pierre). 52
Godran. 53
Goilard. 22
Gorgon. 60
Gouban (Alexandre). 54
Goudebout. 63
Gougenot. 63

Goudt (Le comte Henri). 35
Goyrand (Claude). 31
Graffard. 56
Granthome (Jacques). 33, 38
Grebber. 71
Grenet (Jean). 88
Gribelin (Jacques). 32, 38, 41
Grignon (Jacques). 33, 41
Grom (Mathieu). 71
Guénaud. 43
Guerchin Le). 67
Guérin. 37, 40
Guerererdin. 71
Guerineau. 25
Guerriti (Francesco). 68
Guide (Le). 48
Guignard. 32, 53
Guillain (Simon). 60
Guilleville (Guillaume). 57
Gyot (Laurent). 64

H

Hans (Louis). 33, 41
Hanzelet. 36
Harlay (Henri de). 21
Haroldus. 57
Hedouins. 62
Hemskerk (Martin). 66
Henry. 63
Heraud (Madeleine). 30, 65
Herbin. 52
His (Jacques de). 37, 41, 62
Hishins. 66, 71
Holbein (Hans). 71
Honneruog. 24
Hoppfer (Les). 71
Houasse (René Antoine). 91
Huart. 25
Hubert (Henri). 36, 53
Hulpeau. 55
Humbelot (Didier). 52
Humbelot Jacques). 33, 37, 40

Hurel. 41
Huret (Grégoire). 25, 26
Hurtu. 62

I

Isac (Claude). 56
Isac (Jaspar). 33, 37, 40, 41, 52

J

Jabach (Evrard). 21, 68
Jacquard (Antoine). 33, 37, 41, 62
Jaillot (Hubert). 48
Jaillot (Simon). 48
Jans (Jean). 92
Jaquin. 60
Jaquinet. 54
Jardin. 55
Jardins (Nicolas de). 61
Jaroton. 37
Jarre. 63
Jary. 63
Jascard. 41
Jean-François (Le Père). 43
Jean Rodolphe. 52
Jolain. 23, 37, 40
Joubert Isaac). 65
Jousse (Mathurin). 37, 61, 94
Jumeau. 88
Juste (Les). 60

K

Kenterlaer (Jean). 71
Kerver (Jacques). 18, 19
Kilian (Lucas). 40
Kning (Jacques). 64

L

La Baraudie. 36
La Bare. 33, 37, 62, 88
La Belle (Etienne de). 35
Laboureur (Le). 39
Labrosse (Guy de). 61

Labrousse. 61
Lachambre. 21
Lachapelle (Georges de). 52, 64
Lacour (Nicolas de). 54
Ladame (Gabriel). 33, 41
Lafage (Nicolas de). 30, 61, 89
Lafleur (Nicolas-Guillaume de). 37, 53, 93
Lafond (Charles de). 64
Lagarde (Abraham de). 87
Lagneau. 65
Lagniet. 37
Lahire (Laurent de). 25, 26, 65
La Hoye (Paul de). 24
Lallemand (Georges). 28, 30, 65
Lamare Richard (F. I. de). 33, 41, 42
Lambert (Simon). 59
Lamiel. 32
Langlois (Les). 64
Langlois (François), dit Ciartes. 23
Langlois, le fils. 24, 52
Langot (François). 33, 40
Langres. 63
La Noue. 21
Laperrière. 53, 63
Lapierre. 94
Laplace (Bernard de). 55
Lapoinçonnerie. 39
Lapointe. 37, 54
Laquevillerie. 37
La Quintinie. 36
Larmessin (Nicolas de). 41
Larmino. 89
Laroque. 39
Larosse (Michel de). 64
Laroulière Malherbe. 37, 56
Laroussière (François de). 33, 37, 40

Lartigue (Jean).	41	Lelorrain (Guillaume).	37
Larue (de).	54		61
Laruelle (Claude de).	33	Lemaire.	52, 54
	55	Lemercier (Antoine).	33
Lasne (Jean-Etienne).	55	Lemuet (Pierre).	58, 93
Lasne (Michel).	31, 40, 48	Lenain (Les frères).	52
	89	Lenfant (Jean).	33, 34
Lasson	60	Le Nostre (André).	36, 61
Lastre (Jean de).	32	Lens (De).	33, 52
Latour.	53	Léonard de Vinci.	25
Latricherie.	61	Lepautre (Antoine).	58
Laurent.	52	Lepautre (Jean).	32, 33, 35
Laurent (Les).	89		65
Lauret.	36	Lepetit.	58
Lavallée (Marin de).	59	Lepetit.	41
Leblanc (Jean).	41	Leralleur.	61
Leblond (Michel).	24, 33	Lerambert.	52
Le Bon.	36	Leronne.	54
Lebossu.	41	Leroy (Robert).	33
Lebourgeois (Constant).	64	Lescales (Deux).	39
Lebourgeois (Marin).	42, 89	Lesegoin.	63
Lebourgeois Martin.	64	L'espalace	63
Lebreton.	41	L'espine.	59
Lebreton de la Doenerie.	39	Le Sueur (Eustache)	26, 28
Lebrun.	61	Letellier (Pierre).	41
Lebrun (Charles).	22, 28	Leu (Thomas de).	44, 50
	29, 34, 35, 90, 92	Levau (Louis).	59
Lebrun (Gabriel).	28, 40	Leveillé	37, 61
Leclerc (Jean)	23	L'Hermite.	39
Leclerc (Sébastien).	35, 92	L'Homme (Jacques).	36, 53
Lecœur (Jean).	94	L'Huillier.	37, 40
Ledard (Pierre).	53	Limosin (Léonard).	32, 37
Ledoyen	54	Linck (Martin).	71
Leduc (Jean).	59	Lincler (De).	53, 54
Lefèvre.	92	Linse.	88
Lefèvre (Claude).	22, 32, 38	Lis (Jean).	41
Lefèvre (Gabriel).	57	Livens (Jean).	35
Lefèvre (Nicolas).	62, 89	Livio.	61
Legangneur (Guillaume)	37	Lochom (Pierre van).	37, 40
Légaré (Gédéon).	37		55
Légaré (Laurent).	37	Lochon (René).	33, 41
Legeret.	60	Loir (Alexis).	92
Lejuge (G.).	55	Loir (Nicolas).	25, 32, 38, 41
Lelong (Jacques).	55	Lombart (Pierre).	33, 34

Loriot. 61
Lotto (Lorenzo). 67
Louche. 61
Lourdel. 26, 27, 33, 41
Lourdelet (Philippe). 41
Lourdin (Thomas). 60
Louys. 63
Luc (Frère). 43
Lucas de Leyde. 66, 71
Luxuderi. 64

M

Madain (Jean). 42
Maganza (Jean). 67
Maigret (Jean). 39
Maillet. 65
Maillot. 41
Malombre. 67
Malte (François de). 63
Manessier. 36
Mansart (François). 33, 47, 59, 93
Mantegna (André). 71
Marbreaux (Les). 88
Marc-Antoine. 71
Marchand. 62
Marchant. 59
Marchet. 54
Marcile. 53
Marcoul (François). 37
Marcoussi. 24
Mariette (Pierre). 24, 32
Marot (Jean). 33, 47
Marsy (Balthasar de). 60
Martel-Ange (Le frère). 56
Martin (Michel). 63
Martineau. 87
Massé Claude). 88
Massé (Isaac). 88
Massé (Jean). 88
Massé (Luc). 88
Masson (Antoine). 36
Materot (Lucas). 36, 37
Mathieu (Georges). 56

Mathieu Jean). 33, 37
Mathieu (Jeanne). 55
Mathonnière (Denis de). 36
Mathonnière (Michel de). 36
Mathonnière (Nicolas de). 36
Matsis (Corneille). 71
Mauclerc (Julien). 32
Maugis (Claude). 19
Mauperché (Henri). 33, 35
Maupin (Simon). 32, 59
Maurisson Pandore. 62
Mazot (Barthélemy). 52, 54
Megliorini (Ferdinand). 93
Megliorini (Horace). 93
Mellan (Claude). 31, 40, 89
Mellin (Charles). 33, 41
Mellin (Robert). 41
Melun (De). 91
Menetrier (Le père). 39
Merle (Pierre van). 23, 40
Merlin. 53
Merlin (Thomas). 88
Messager. 23, 41
Met (Lucas). 71
Metezeau (Clément). 33
Meulen (Antoine-François van der). 34, 35, 90
Meunier (Louis). 52
Michelin. 55
Michel-Ange. 67
Miel (Jean. 28
Mignard (Les). 28
Mignard (Pierre). 22, 29
Migon. 55, 63
Milet. 55
Milliet Descales (Claude-François. 57
Millot. 55
Mirou. 33
Moilon. 52, 62
Mojure (Jean de). 65
Mol (Eugène van). 58
Mol (Pierre van). 31

Mol (Pierre-François). 67
Molet (Les). 36
Moncornet (Anne). 55
Moncornet, Balthazar). 23, 40
Moncornet (Mathurin). 41
Monnerot. 19
Monnet. 39, 63
Monor. 59
Monpé. 64
Montagna (Benedetto). 54, 68, 71
Montarsis. 88
Montmor. 20
Montpré. 64
Moreau (Edme). 32, 37, 41
Morel. 63
Morillon. 51
Morin (Jean). 28, 30, 43, 63
Mozin (Michel). 32, 92
Mucien. 67
Muguet. 53
Murgalet. 53

N

Nanteuil (Robert). 34, 40, 42
Natalis (Michel). 31, 45
Neapolitain. 67
Nets (De). 52
Niccolo dell'Abate. 25, 67
Nicolas. 33
Noblet. 63
Noblet (Michel). 59
Noblet (Perceval. 59
Noblin. 40
Nocret (Jean). 38, 89

O

Obstal (Gérard van). 60
Odespunck (Louis), appelé Méchinière. 18, 23

Ormeille (Le baron d'). 21
Ostade (Adrien van). 35
Oudin. 59

P

Padelou. 58
Padouan (Le). 67
Paillet (Antoine). 22, 41
Pajot. 54
Palliot. 40, 52, 63
Palme (Jacques). 67
Papillon (Jean). 56
Paris. 65
Paris (Martin). 54
Parmesan (François). 66
Passe (Barbara de). 45
Passe (Christine de). 45
Passe (Crispin de). 45
Passe Madeleine de). 45
Passignano. 67
Patigny (Jean). 33
Paul. 64
Pavie. 36, 37
Pelais (Michel). 33, 37, 38
Pelerin. 33, 41, 61
Pencs (Georges). 66, 71
Perelle (Les). 32, 35, 65
Perets. 52
Perissim (Jacques). 55
Perné. 64
Perret (Jacques). 36, 58
Perreux Jean). 61
Perrier (François). 25, 35, 47
Perrier (Gabriel). 50
Perrin Montagne. 64
Perroteau (Georges). 33, 43
Perruchot. 21
Pesne (Henri). 52
Pesne (Jean). 35, 41, 54
Petau (Paul). 20
Petit Les). 88
Petit (Vincent). 36, 62, 88
Petitot (Jean). 60

TABLE

Pétré (Jean). 37
Peyroni. 36, 37
Phelippon (Adam). . . . 33
Picard (Le). 37, 40
Picard (Anne). 55
Picard (Jacques). 55
Picard (Jean). 32, 41
Picot. 87
Picou (Robert). 30, 89
Pierre (Nicolas). 55
Pierre Estienne. 54
Piles (Roger de). . . . 37, 38
Pillehotte. 56
Pilon (Germain). 60
Pinal. 52
Pincquie. 70
Piombo (Sebastien del). 68
Piquet (Jean). . . 33, 37, 40
Piquet (Thomas). . . 41, 53
Pitau (Nicolas). 34
Plate-Montagne (Nicolas
 de). 36
Plaustein. 41
Poelembourg (Corneille). 35
Poilly (Les). 32
Poilly (François de). . . 34
Poilly (Nicolas de). . . . 34
Poinçard. 55
Poissant (Thibaut). . 34, 60
Poisson. 41
Pomerange. 68
Ponlongne. 64
Ponsar. 93
Pont-Chasteaux. 20
Porbus (François). . 31, 65
Porcher. 20
Pordenone (Le). 67
Porta (Joseph). 67
Poulain. 65
Poussin (Nicolas). . 32, 35
Primatice (François). 25, 67
Procaccini. 68
Prou (Jacques). 93
Provost. 30, 36

Q

Quatroulx. 33
Quesnel (Les). 42
Quesnel (Augustin). 22, 24,
 32, 49, 50
Quesnel (François). 49, 65
Quesnel (François II). 49, 50
Quesnel (Jacques). 49, 50
Quesnel (Nicolas). . 49, 51
Quesnel (Pierre). 49
Quesnel (Toussaint). 49, 51
Quillerier (Noël). 42

R

Rabache (Etienne). . . . 43
Rabel (Les). 26
Rabel (Daniel). . 27, 28, 36
 48, 65
Raffle (Antoine). 61
Ragot (François). . . 23, 41
Raimond. 65
Raphaël Sanzio. 27, 48, 54,
 66
Raton. 41
Raveneau. 37
Regnaut (Jean). 41
Regnesson (Nicolas). 34, 41
Reiners (Jean). 41
Rembrandt (van Ryn). . 35
Renaudin. 36
Riche. 54
Richer (P). 30, 55
Rivière (Etienne de). 55, 66
Robert. 20
Robert (Nicolas). 22, 36, 46
Robin. 36
Robuste. 53
Roelant. 52
Roger Bourges. 33
Rolin. 87
Romain (Jules). 66
Rouhier. 66
Rousseau. 23

Roussel. 33, 37, 40, 88
Roussellet (Gilles). 22, 26, 30, 31, 40, 91, 92
Roux (Le maître). 25, 67
Rubens (Pierre-Paul). 30, 66

S

Saint-Igny (Jean de) 33, 65
Sainte-Madelaine. 58
Sainte-Marthe. 39
Salimbeni. 68
Salvaing de Boissieux. 39
Salviati (Les). 67
Sam (De). 52
Sambin (Hugues). 33
Sanson. 36
Sarrazin (Les). 89
Sarrasin (Jacques). 26, 28, 60
Sarte (André del). 67
Sauvé (Jean). 33
Savari. 36
Savigni. 36
Savot (Jean). 59, 93
Scalberge (Frédéric). 52
Scalberge (Pierre). 36
Schiavone (Le). 67
Schoen (Martin). 71
Scohier. 39, 63
Scorza (Sinibalde). 68
Séguenot (J). 40
Séjourné. 89
Selier. 52
Senaut. 37
Septale. 87
Sève. 91
Sève (Gilbert). 25, 32, 38, 91
Sière (De). 65
Silvestre (Israël). 34, 35
Silvestre de Ravenne. 71
Simon (Nicolas). 69
Simon (Pierre). 36
Simonette. 65
Sixte. 41
Sohier (Charles). 16
Soin (François). 37
Solis (Virgile). 66, 71
Spierre (François). 32
Spirinx. 30
Stabre (Laurent). 88
Stacker. 64
Stella (Les). 33
Stella (Antoinette). 56
Stella (Baussonet). 52
Stella (Claudine). 56
Stella (Françoise). 56
Stella (Jacques). 22, 26, 47, 65, 89
Stimmer. 71
Stradan. 88
Stresor. 32, 52, 41
Subbu. 52
Swanevelt (Herman). 35

T

Tarisse (Le père). 43
Tavernier (Melchior). 32, 40
Tempeste (Antoine). 46, 67
Terouanne (Claude). 61
Testa (Pietro). 67
Testelin (Les). 32
Testelin (Henri). 38, 91
Thévenot. 21
Thiboust (Benoît). 55
Thomassin (Philippe). 31
Tinelli. 67
Tiner. 65
Tintoret (Le). 67
Titien (Le). 67
Torelle. 89
Torner (Didier). 61
Tortebat. 21, 32
Tortorel (Jean). 53
Tournier (M. G.). 33, 36
Toussain. 65
Toutin (Jean). 94
Triers (Jean). 59, 60

TABLE. 107

Tronçon. 20
Troschel. 54
Tubi (Jean-Baptiste). 92

V

Vaggue (Perin del). 67
Vaillant (Vincent). 35, 54
Valcour. 66
Valdor (Jean). 31
Valentin (Le). 53
Valeri. 33
Valesio. 68
Valet (Guillaume). 24, 32, 36
Vallée (Alexandre). 33
Vanboucle. 52
Vangrel (Jean). 88
Vanlejong. 64
Vanloo (Jacques). 42
Vanmeck. 71
Vanmol. 31, 65
Vanmol (Eugène). 58
Vanni (François). 67
Vari. 41
Varin (Jean). 29, 60
Vasari (Georges). 67
Vattier. 57
Vauguier (Robert). 52
Velde (Adrien van de). 35
Velut. 32
Verdier (François). 91
Verneuil (François). 65
Veronèse (Adrien). 67
Veronèse (Paul). 67
Verrier (Les). 88
Verspronels. 41
Vesale (André). 74
Vicino. 68
Vigarane. 89

Vignon (Charlotte). 51
Vignon (Claude). 25, 26, 35, 47, 65.
Vignon (Nicolas). 51
Vignon (Philippe). 51
Vignon (Robert). 37, 63
Villamène (François). 46
Villedot (Michel). 59
Villefrit (De). 20
Villequin (Etienne). 52
Villiers (Claude de). 92
Visscher. 35
Voitrin. 60
Volant (Les). 87
Volant (Georges). 56
Vos (Martin de). 66
Vouet (Aubin). 48
Vouet (Simon). 25, 26, 48, 89
Vouillemont (Sébastien). 48
Vuibert (Rémy). 33, 54
Vulson de la Colombière. 39

W

Waterloo (Antoine). 35
Weyen (Herman). 24
Wictelin (Hans). 71
Wierix (Les). 66
Woeiriot (Pierre). 33
Wormace (Antoine de). 71
Worms (Antoine de). 71

Y

Yvart (Bauduin). 91

Z

Zuccheri (Les). 67

FIN.

TABLE DES MATIÈRES.

Pages
PRÉFACE. 5
LE LIVRE DES PEINTRES ET GRAVEURS. 13
Les curieux d'estampes, quelques uns desquels en ont fait des bibliothèques entières. 17
Les peintres et graveurs de figures en taille douce, au burin, à l'eau forte et en taille de bois, lesquels ont fleuri en France depuis 1600. 24
Les livres armoriaux.
Les graveurs d'armoiries. 40
Peintres divers. 41
Les religieux qui ont excellé en peinture. . . . 42
Divers graveurs 44
Suite des peintres qui ont vescu en France depuis 1600 51
Quelques graveurs obmis. 54
Quelques filles 55
Ouvriers en bois. 56
Jésuites qui ont esté sçavants dans le dessein pour les choses de mathematique et d'architecture. 56
Architectes. 58

Quelques sculpteurs............................. 60
Quelques menuisiers............................ 61
Quelques serruriers............................. 61
Quelques jardiniers............................. 61
La broderie..................................... 61
Les tapissiers.................................. 62
Quelques orfèvres.............................. 62
Quelques écrivains............................. 62
Les armoiries.................................. 63
Quelques ingénieurs............................ 63
Autre addition concernant les crayons et les desseins à la main. — Les noms des maîtres qui ont travaillé en cette sorte d'ouvrage, et ceux des François qui ne se trouvent point marquez ailleurs............................. 64
Quelques uns des Païs-Bas et d'Alemagne..... 66
Crayons de quelques Italiens................... 66
Plusieurs maistres qui ne sont pas tant connus par leurs noms que par les chiffres ou par les figures dont ils ont marqué leurs estampes... 68
Toutes les choses imaginables qui peuvent estre regardées comme les véritables objets de la peinture..................................... 72
APPENDICE...................................... 87
Quelques peintres, sculpteurs et ingénieurs logez dans les galeries du Louvre............. 87
Orfèvres....................................... 88
Menuisiers..................................... 88
Les couteliers, arquebuziers et dammasquineurs. 88
Les tapissiers, brodeurs et autres ingénieurs... 89
Les peintres dans les galeries.................. 89
Ceux qui font florir les beaux-arts dans l'hostel

des manufactures royales aux Gobelins, sous la direction de monsieur Le Brun, premier peintre du Roy, selon les memoires qu'en a baillez monsieur Rousselet, le 7 jour de may 1677................................. 90
Architectes................................. 93
Serruriers.................................. 94
TABLE DES NOMS CITÉS....................... 95

FIN.

des arreſtures royales aux Cobelins, ſous la direction du monſieur Le Brun, ſpecifier pluſto du Roy, ſelon les ſuppliées qu'on a baillée monſieur Bonfoſté, le 7 jour de may 1673. 50
ſubſides. 50
ſonneurs . 50
faux en nous que. 50

www.ingramcontent.com/pod-product-compliance
Lightning Source LLC
Chambersburg PA
CBHW071402220526
45469CB00004B/1143